Alfred Polgar

LEBEN IN BILDERN

Herausgegeben von
Dieter Stolz

Alfred Polgar

Andreas Nentwich

DEUTSCHER KUNSTVERLAG

»Nun, das mag daran liegen, daß man die Liebenswürdigkeit, die ich ausstrahle, versehentlich auf das, was mitgeteilt wird, überträgt.«

Loriot, 1992 in einem Interview mit der *Zeit*

Inhalt

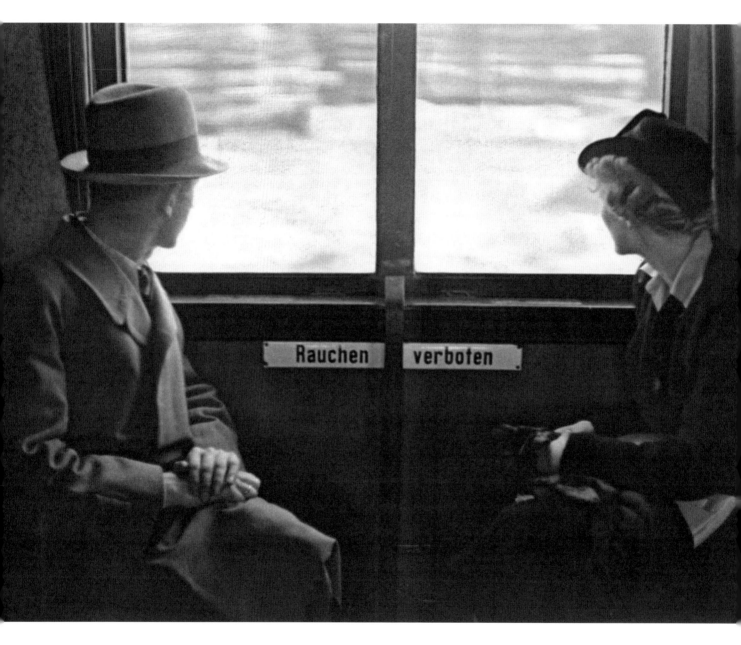

»Ein Berg. Wie schön wäre es, ihn zu
ersteigen, wie gut ist es, ihn nicht
ersteigen zu müssen!« (*Fensterplatz*, 1928,
Kleine Schriften 2, 315)

Alfred Polgar in der Schule.
Ein Vexierbild

Der erste Satz von Alfred Polgar, der sich mir eingeprägt hat, stammt aus der Prosa *Fensterplatz*, bezieht sich auf am Zugfenster vorbeirauschendes Bauernland und heißt: »Wie schön wäre es, hier zu leben, wie schön ist es, hier nicht leben zu müssen!« Ich sehe mich ihn in der zweiten Hälfte der siebziger Jahre auf einer Fensterbank im Flur unseres Gymnasiums lesen, vermenge den Satz mit der Erinnerung an die Schulschönheit F., die mich auf meine Lektüre anspricht, bilde mir ein, seitdem ein Polgarjünger zu sein. Aber nichts davon hat miteinander zu tun, und Polgar kam frühestens zehn Jahre später zu mir, nach Erscheinen einer sechsbändigen Werkausgabe. Als ich den Satz jetzt wieder suchte, musste ich feststellen, dass es ihn gewissermaßen – jedenfalls so – gar nicht gibt. Dafür habe ich während meiner Arbeit an diesem Buch einen anderen wunderbaren Satz entdeckt. Er handelt vom Frühlingsahnen und lautet ungefähr: »Die Primeln blühen gewissermaßen schon noch nicht«. An ihm ließe sich entwickeln, wie viel Charme und Medisance im vielgeschmähten »gewissermaßen« stecken kann, wenn ein Ironiker von Graden es in die Hand nimmt. Nur: Ich habe den Satz beim besten Willen nicht mehr gefunden. Was für ein Meister, der beste Sätze so inflationär versendet, dass sie nie wieder auffindbar sind und mich glauben macht, meine Gedanken seien von ihm!

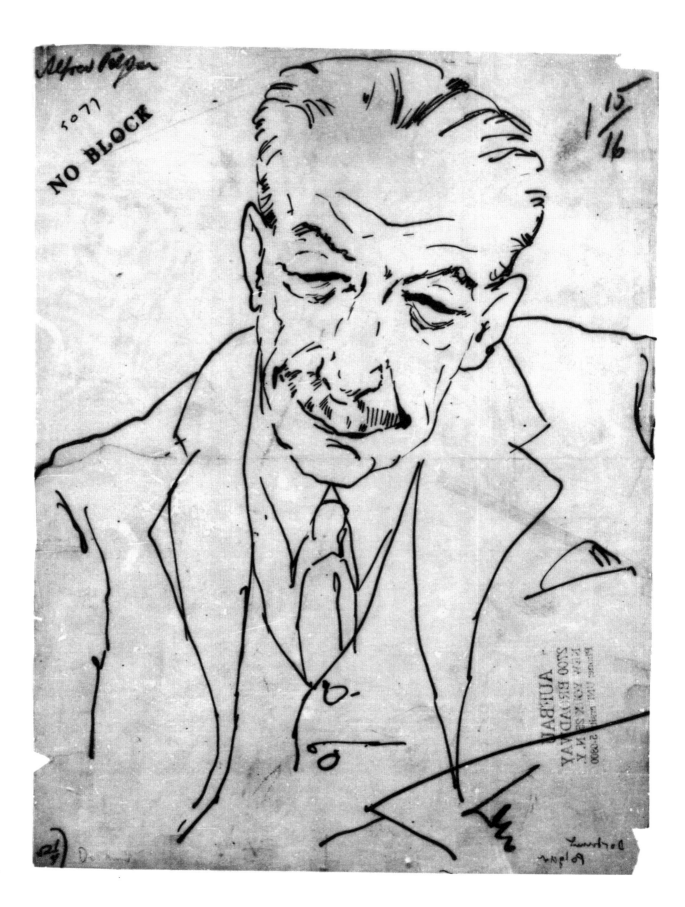

Warum und zu welchem Ende lesen wir Polgar und sogar ein Buch über ihn?

Wenn Sie dieses Buch über Alfred Polgar gekauft haben oder noch nicht gekauft haben, sondern gerade in Ihrer Buchhandlung in es hineinblättern, dann vermutlich deswegen, weil Ihnen irgendeine Polgarzeile im Kopf herumspringt, die vielleicht sogar von ihm stammt. Womöglich haben Sie das eine oder andere Polgarbuch zu Hause und kennen bereits jenes süße Erschrecken, das sich einstellt, wenn Polgar Redensarten durch die Stammtischfinsternis des Kalauers treibt, in nie gehörte Wortfolgen und Metaphernketten hinein, wo sie nach Strich und Faden gegen den Strich gebürstet werden, bis kein gutes Haar mehr an ihnen ist. An einem Wörtchen bloß muss er drehen, damit die Phrasen ins Stolpern kommen. Ohne Enthüllungsfuror und außersprachliche Zutat, unerbittlich sanft und unmerklich sengend leuchtet die Sonne seiner Aufklärung – ist es nicht so?

Sie nicken. Dann haben Sie sich ja beinah schon festgelesen! Lassen Sie uns nicht in die öde Klage einstimmen, dass Polgar unterschätzt, missverstanden, fast vergessen undsoweiter ist. Das ist alles, wenn es denn zutrifft, halb so schlimm, so lange nur seine Texte zugänglich sind. Denn Texte, die nicht in ihren Anlässen und Gegenständen aufgehen, sondern staunende Begeisterung darüber auslösen, was der Mensch (speziell dieser) mit seiner Sprache für Wunder bewirken kann, bleiben jung und bahnen sich Wege zu Lesern in jeder Generation, am Ende vielleicht nur über einen einzelnen Satz, der zündet. Um das von Polgar »an den Rand« Geschriebene muss einem nicht bang sein. Seine Prosa ist zeitlos darin, dass sie das Misstrauen an sprachlichen Übereinkünften spielerisch weckt. Sein Ethos, geschuldet nicht irgendeiner Ideologie, sondern nervlicher Organisation, erträgt keinen falschen Zungenschlag. Es trieb ihn nach links, ohne dass er ein politischer Kopf gewesen wäre. Phrasen und Lü-

»Oder im Gesicht Alfred Polgars das Weichliche, Verschwommene, Verzwickte. Kein grader Strich in der ganzen Physiognomie.«
(Alfred Polgar, *Der Zeichner Dolbin*, 1926, Kleine Schriften 4, 269)

Alfred Polgar.
Zeichnung von Benedikt Fred Dolbin.

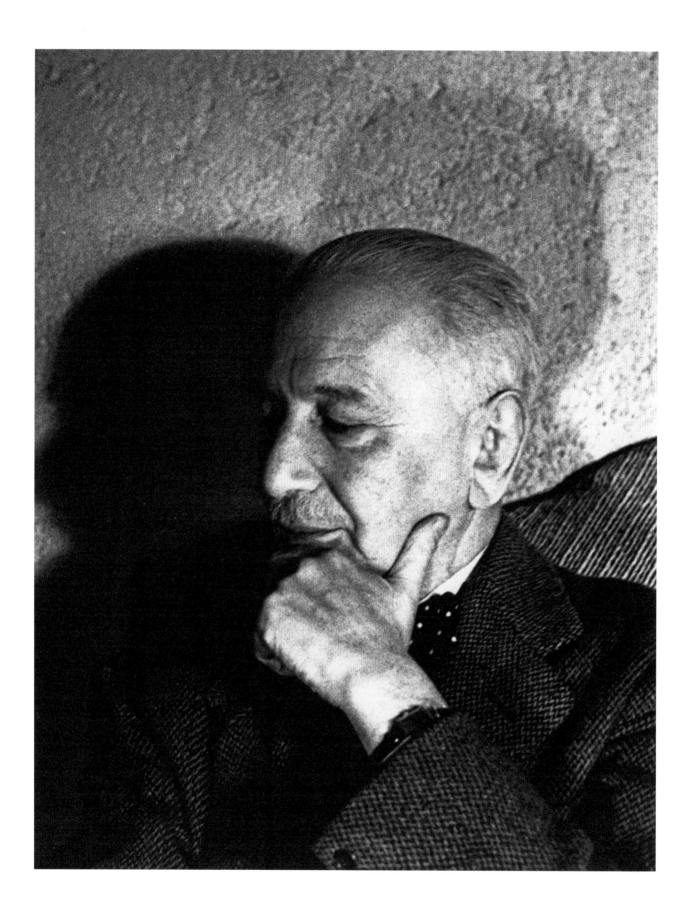

gen peinigten ihn wie Messerkratzen auf Porzellan, die sprachliche Verbrämung von Gewaltverhältnissen beleidigte seinen moralischen Schönheitssinn. In den unbetonten Silben und feinen Nuancen seiner Prosa wacht die helle Vernunft, immun gegen jede Glaubenslehre, immun sogar gegen die Ideologie der Vernunft. »Was sind Sie für ein Großmeister, Meister A.P.!«, schrieb ihm Hermann Broch 1949, und: »Ich weiß niemanden in der ganzen Literatur [...], der das kann was eben Sie allein können: Tiefseefische an der Oberfläche fangen. Das geht weit übers Dichterische hinaus und direkt ins Menschliche und in die Weisheit hinein«.

Alfred Polgar hat der deutschen Prosa die Oberfläche als Tiefe und somit ein Stück Eleganz und Humanität hinzugewonnen. Er besaß die Höflichkeit, allezeit verständlich zu schreiben und bereicherte die deutsche Sprache um unendliche Nuancen intelligenter Subversion.

Wo uns sein luzider Geist nicht leuchtet oder leuchten will – im sogenannt Privaten nämlich – wird es schnell undurchdringlich: viele Masken hinter liebenswürdigem Antlitz. Was er von seiner Biographie nicht in Feuilletons verwandelt hat, ist bis zur Koketterie frei von besonderen Kennzeichen, einschließlich der Schicksale, die das 20. Jahrhundert für einen Juden und Emigranten deutscher Sprache und österreichischer Herkunft bereithielt. Alle Spuren, ob er sie willentlich legte, verwischte oder einfach zu legen vergaß, führen zu einer Existenz, die, ungeübt in Nichtdistanz, im Schreiben über anderes sich selber fand und erfand.

Sie sind noch da?

Dieses Buch soll Ihre Phantasie hungrig machen, nicht sie sättigen. Es soll Ihren legitimen Wunsch, Näheres über den Menschen Alfred Polgar zu erfahren, auf unterhaltsame Weise unbefriedigt lassen. Es soll Sie auf den Pfad der Lust an seinen exzessiv als Lockspeise ausgeworfenen Texten zurückführen. An Texten, die wir lesen, weil sie zur Klugheit verzaubern und ihre wache Intelligenz auf uns überspringt.

Wo uns sein luzider Geist nicht leuchtet
oder leuchten will, wird es schnell
undurchdringlich.
Alfred Polgar. Aufnahmedatum unbekannt.

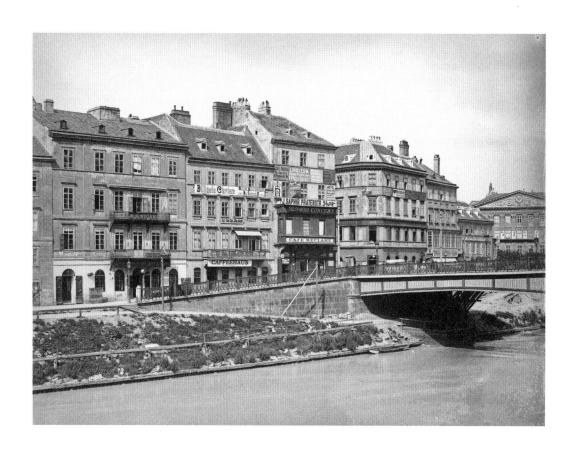

»Wurde 1875 in Wien geboren« und andere Märchen eines Lebens

Wurde 1875 in Wien geboren. Mein Vater war Musiker. Ich habe vielerlei studiert und nichts gelernt. War Journalist, Parlamentsberichterstatter, Theaterkritiker. Übersiedelte 1927 nach Berlin und ging 1933 wieder nach Wien zurück. Besondere Kennzeichen meines Lebens: Keine.«

Als Alfred Polgar diese biographische Notiz verfasste, irgendwann Anfang 1937 für die Doppelnummer April/Mai der Monatsschrift *Das Wort*, konnte er davon ausgehen, dass niemand ihn beim Wort nehmen würde, wenn er so akzentuiert kein Aufhebens von sich machte. Die Selbstverkleinerung – »nichts gelernt«, »besondere Kennzeichen meines Lebens: Keine« – war eines der besonderen Kennzeichen seines Stils.

Aber wie steht es mit den Fakten? Noch einmal von vorn: »Wurde 1875 in Wien geboren.« Das stimmt schon nicht. Alfred Polgar wurde nicht 1875, sondern 1873 in Wien geboren, genau: am 17. Oktober als Alfred Polak in Wien II, Bezirk Leopoldstadt, Untere Donaustraße 33. Auf die erste Aussage ist also kein Verlass, auf die anderen, um es rundheraus zu sagen, mal mehr, meistens weniger. Was nur könnte den Verfasser bewogen haben, hier in unberechenbarer Verteilung Dichtung und Wahrheit kurzzuschließen? Warum, um beim Satz Nummer Eins zu bleiben, das falsche Geburtsjahr? Er hatte es als junger Geck für richtig ausgegeben. Oder es stand eines Tages irgendwo und er duldete es. Warum aber? Man kommt wohl nicht umhin, diese fünf kleinen Sätze auseinanderzuzupfen. Mit der hermeneutischen Pinzette, als seien sie ein Stück kleine Prosa von Alfred Polgar.

Am 17. Oktober 1925, in der Mitte seines erfolgreichsten Jahrzehnts als Theaterkritiker und »Meister der kleinen Form«, wurde Alfred

oben: Wien, Leopoldstadt.
Untere Donaustraße. Aufnahme von 1902.

unten: Leopoldstadt. Ostjuden auf dem Karmeliterplatz. Aufnahme von 1915.

Polgar von nah und fern und ganz offiziell in den großen Zeitungen zu seinem falschen fünfzigsten Geburtstag beglückwünscht. Im Folgejahr bedankte er sich mit einem Vexierspiel, das *Geburtstag* betitelt und für die Zeitgenossen nachzulesen war in dem von ihm selbst herausgegebenen Sammelband *Orchester von oben*.

»Mein fünfzigster Geburtstag«, so beginnt der Text, »der jetzt sozusagen gefeiert wurde, war gar nicht mein fünfzigster Geburtstag. Und das war das Feine an ihm. Ich kann nichts für den Irrtum, doch hab' ich ihm allerdings auch nicht widersprochen, denn man soll die Feste nicht nur feiern, wie sie fallen, sondern sie auch fallen lassen, wie sie gefeiert werden. Schließlich muß ein Schriftsteller ja nicht gerade durch zehn teilbar sein, um dem Gedächtnis der Mitwelt angenehm aufzustoßen. Das wäre traurig, wenn das einzige System, nach dem unsereins in die Tagesgeschichte kommen könnte, das Dezimalsystem wäre. Ich beging also den fünfzigsten Geburtstag, der es nicht war, in der Stimmung eines guten Zuschauers, den das Ganze nichts angeht, eines Mannes, der über der Situation steht, in der er sich befindet. Ich schritt als Freudtragender hinter meiner Wiege, so wunderlich unbeteiligt-teilnehmenden Gemüts, wie es ein Leidtragender hinter seinem Sarge haben mag.«

Ein feiner Irrtum! Und das gewiss nicht, weil es dem Autor dieser Zeilen hätte schmeicheln müssen, für zwei Jahre jünger gehalten zu werden als er war, zumal der angedeutete Nekrologcharakter der einschlägigen Würdigungen auch dem Zweiundfünfzigjährigen noch einmal ins Bewusstsein gerufen haben dürfte, dass sich mit der Fünfzig der Beruf zum Berufsleben zu runden beginnt und erste Summen gezogen werden. Zwei Glossen, die Anfang 1926 in Zeitschriften erschienen und von ihm ebenfalls in den Band aufgenommen wurden, lassen ahnen, dass ihm das falsche Jubiläum Spielmaterial genug gab, mit dem eigenen inneren Zwiespalt so viele Scherze zu treiben, dass er sich auch honorartechnisch lohnte: *Nekrologie* ist die eine betitelt. Sie regt an, an Hingeschiedenen, statt sie »in geltende Tugendkategorien« einzureihen und ihnen geschönte Zeugnisse für ihr Funktionieren in diesen Kategorien auszustellen, jenen »Komplex von Einzelzügen« zu rühmen, »die weil gar nicht nach außen und nur ins Innere des Individuums wirkend, eben hierdurch als wahrhaft garantiert sind. Etwa so: ›Mohnkuchen aß er gerne. Er trug nur weiche Hüte und fühlte sich erst wohl, bis sie recht zerbogen und verknittert waren. Zu schlafen pflegte er so, daß er das rechte Knie (er

schlief immer nur auf der rechten Seite) hoch zog, bis es fast das Kinn berührte, indes das linke Bein ganz gestreckt lag. Die eine Hand ruhte unter dem Kissen, die andere mit ausgebreiteten Fingern auf dem Herzen, nahm dessen Takt ab und nützte ihn als suggestiven Schlaf-Rhythmus.«

Und so geht es weiter in kunstvoller Verschränkung von Oberfläche und Abgrund, intim und öffentlich, hin zu einer Charakterminiatur, der Alfred Polgar auch einzelne Züge von dem geliehen haben mag, den man auf Fotografien von Alfred Polgar zu erkennen glaubt: »Die Handbewegung, mit der er sich Gedanken von der Stirne strich, hatte viel Grazie, und in dem Zwinkern seiner Augen, wenn er gespannt zuhörte, verriet sich's, wie seine Skepsis das Vernommene augenblicklich angriff und zerteilte, gleichwie der Magensaft es mit Geschlucktem tut. […] Oft hielt er die geschlossene hohle Hand vor das Auge und visierte durch sie, niemand wußte was …«

Der zweite Text plädiert für die *Verschiebung der Jubiläen nach vorn*: »Erstens hat ein Vierziger viel mehr von seinem fünfzigsten Geburtstag als ein Fünfziger, begeht jedermann mit weit größerem Animo das Jubiläum seiner fünfundzwanzigjährigen Tätigkeit, wenn ihm deren Verblödungs- und Ermüdungsgifte noch nicht Hirn und Rückenmark angefressen haben; zweitens ersparte solche Placierung der Jubelfeste den Jubilanten das bittere Gefühl: Nun kommt nichts Rechtes mehr nach …«

Das sind Spielereien, gewiss, die aber zeigen, welch zwiespältige Empfindungen die öffentliche Anerkennung in ihm wachrief. *Geburtstag* hingegen ist mehr: Der »Zuschauer, Freudtragende, Leidtragende« in diesem Text, der »wunderlich unbeteiligt-beteiligt« über der Situation steht, in der er sich befindet, ist niemand anderes als das Subjekt der biographischen Notiz von 1936. Und er ist das Subjekt nahezu aller Texte, die Polgar geschrieben hat, nicht nur jener, in denen er »ich« sagt. Ganz einfach gesagt: Er ist es und er ist es nicht. Alfred Polgar erscheint in seinen Prosaminiaturen ebenso sehr wie in seinen Zeitbildern und Theaterkritiken als Erfinder, Verfremder und Ausbeuter seiner selbst, ohne die fiktionale Distanz aufheben zu müssen.

Die Nuancierung mag spitzfindig erscheinen, doch lässt sich nur mit ihrer Hilfe verstehen, was das Fundament ist, auf dem Polgars Texte ihr Irrlichtspiel mit den Tatsachen des Lebens treiben: Sie sind nicht

Feuilleton hie und Theaterkritik da, sondern zu sich selbst erfundene Wirklichkeit. Er selbst verstand sie allesamt als – Literatur. In einem Vorwort zu einer Auswahl seiner Schriften, die 1930 bei Rowohlt erschien, sprach er von seinen »kritischen Erzählungen und erzählenden Kritiken«, die »durchaus sogenannte ›Geschichten aus dem Leben‹« seien. »Meine Erzählungen«, heißt es später an anderer Stelle, nämlich 1943 in einer *Rechtfertigung* betitelten Einleitung zu den *Geschichten ohne Moral*, »sind Kritiken über Komödien und Tragödien, wie das Leben sich beehrt, sie darzubieten. Möglichst verdichtete, Überflüssiges meidende Kritiken, die den Inhalt des Stücks so wiedergeben, daß die Wiedergabe auch schon Wertung ist.« Polgar schrieb über das Theater, als sei es das Leben, und er gab jenen Geschichten, die das Leben schreibt, nicht zuletzt sein eigenes, eine Bühnendramaturgie, denn »Geschichten werden niemals richtig erlebt, nur manchmal, sehr selten, richtig erzählt«. Doch immer hielt der Erzähler den Reflexionsabstand: »Das Wiener Feuilleton«, schrieb er schon 1907 mit spürbarem Widerwillen gegen eben jenes, »duzt sein Thema«. Er fand Mittel und Wege, das Du zu umgehen. Selbst wenn er »ich« sagt, sollte man lieber davon ausgehen, dass er nicht auf du und du mit sich ist, sondern im Spielraum der Freiheit zwischen seinen beiden Geburtstagen, dem realen und dem erfundenen. Diskret hat er sich ein wenig aus der Kurve seines realen Lebens gerückt, vielleicht, weil er in den unendlichen, einander erhellenden, unterlaufenden, konterkarierenden Nuancen seiner Texte stets überaus anwesend war.

»... und in dem Zwinkern seiner Augen, wenn er gespannt zuhörte, verriet sichs, wie seine Skepsis das Vernommene augenblicklich angriff und zerteilte ...« (Alfred Polgar, *Nekrologie*, 1926, Kleine Schriften 2, 243f.)

Alfred Polgar 1951.
Aufnahme von Fritz Eschen.

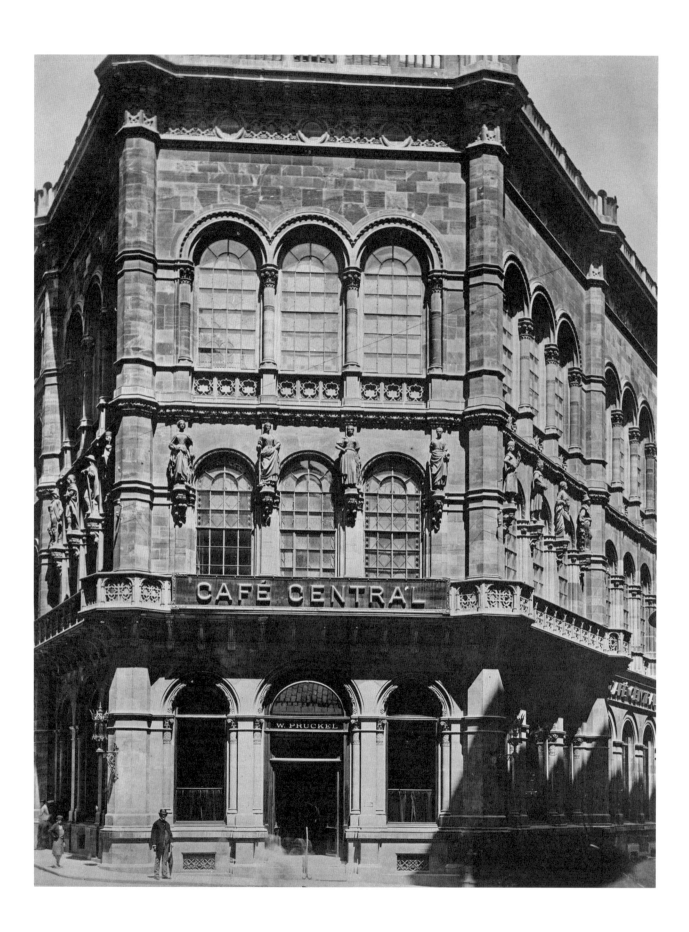

Ein Grandseigneur ohne vorzeigbare Kinderstube und Bildungsroman

Aber wir sind noch nicht fertig. »Mein Vater war Musiker. Ich habe vielerlei studiert und nichts gelernt. War Journalist, Parlamentsberichterstatter, Theaterkritiker.« Der Musikervater: Ja gewiss. Polgars Vater Josef Polak, Mitte vierzig bei der Geburt seines dritten Kindes, war »Claviermeister«, Klavierlehrer, eingewandert erst Ende der sechziger Jahre aus Ungarn in den II. Wiener Bezirk, die Leopoldstadt, wo die armen Ostjuden damals lebten und heute wieder leben. Die Mutter kam aus Pest, zumindest ihre Familie scheint etwas vermögender gewesen zu sein als die väterliche. Fünfmal wechselten die Polaks in Polgars Jugendjahren die Wohnung, ohne der »Judeninsel« zu entrinnen. Man kam nicht über die Runden, die Verwandtschaft der Mutter half aus.

Es gibt ein paar Texte, schüttere Zeitzeugen. In einem ist die Rede von einer Auseinandersetzung mit dem älteren Bruder, der ihn triezte, in einem anderen von einer Cousine, mit der er als Kind Theater gespielt hat, in einem dritten vom Vater, »der Künstler war, Musiker, behaftet mit der übelsten Göttergabe: mit unproduktivem Genie, zu schwach für das Große, zu groß für das Kleine«. So nüchtern die Analyse ist, so subtil die Einladung zur Mystifikation. Tatsächlich wuchs in der Polgarliteratur der Klavierlehrer schon einmal zum spätromantischen Komponisten. Zwei Erzählungen – *Ein entfernter Verwandter* und *Onkel Philipp* – zeigen eine kleine Empathie für fernstehende, sehr kleinbürgerliche Menschen von bescheidenem geistigen Zuschnitt. Eine kaltherzig-gönnerhafte Tante Relli aus Budapest taucht auf in einer *Erinnerung an Karlsbad*, in der immerhin noch einmal vom »gerechten, noblen Herzen« des Vaters die Rede ist. Die Mutter kommt praktisch nicht vor. Die Wiener Magistratsakten vermerken, dass sie 1917 gestorben ist, Polgar erwähnt den Tod seiner Eltern nicht. Die sechs Jahre ältere Schwester Hermine allerdings,

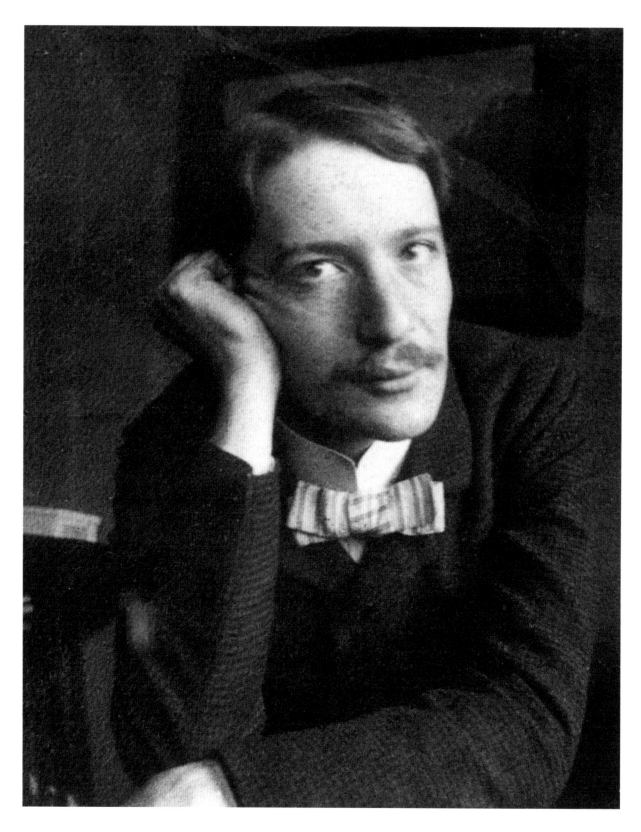

Alfred Polgar mit Ende zwanzig.

die bis zu ihrem Tod 1941 in der letzten elterlichen Wohnung lebte, Körnergasse 7, Bezirk Leopoldstadt, und demnach der Deportation entging, unterstützte er, gerade wohl auch in den dreißiger Jahren, als er selbst ohne Zuwendungen nicht über die Runden kam.

Mehr »nichts gelernt« als »vielerlei studiert« haben mag er im Realgymnasium der Leopoldstadt, das er nach Wiederholung der vierten Klasse verließ, um weiter die Handelsschule zu besuchen. Da war er sechzehn. Sechs Jahre später finden wir ihn plötzlich als Redakteur im Feuilleton der *Wiener Allgemeinen Zeitung*, als Patienten bei Dr. Arthur Schnitzler, dessen Produktion er mit Kritiken, die so geistreich wie mutwillig abschätzig sind, buchstäblich verfolgen wird, unerklärlich der aufmerksame, gleichsam werbende Hass, den die beiden einander entgegenbrachten. Und so geht es weiter, nein: Nun beginnt die mythische Überlieferung, beginnen die Anekdoten um Alfred Polak, der sich vom ersten Tag seiner öffentlichen Existenz an Polgar nennt, was, allerdings mit Akzent auf dem á, ungarisch »Bürger« heißt. Vielleicht eine symbolische Abkehr von der Mischpoche, vielleicht Ausdruck jener republikanischen Gesinnung, die er ganz ursprünglich und selbstverständlich gehabt zu haben scheint; 1914 wird das Pseudonym legalisiert.

Lassen wir Polgar und Arthur Schnitzler, Polgar und Peter Altenberg, Polgar und Karl Kraus, Polgar und Egon Friedell allen anderen Büchern. Lassen wir tapfer Polgar und das Kaffeehaus, in dem er zu wohnen und unbeschäftigt zu sein vorgibt, Schach oder Tarock spielend und dabei laut Anton Kuh von »so provokant in sich gekehrter Sanftmut, daß dieses Piano seines Wesens die Tassen erklirren macht« – mit eben dieser Pointe auf sich beruhen.

Halten wir inne: Wer ist dieser Mensch, der aus dem Nichts einer eher gedrückten Herkunft und blasser Vorgeschichte plötzlich im Feuilleton sitzt, statt Ladenschwengel zu werden? Wo hat er seine Sprache ausgebildet? Wann fing er an, ins Theater zu gehen? Was hat er gelesen? Wie sah er aus?

Auf einem Foto sehen wir einen jungen Mann, der die rechte Wange so heftig auf die rechte Hand stützt, dass die Haut sich rollt, er schaut nicht freundlich und nicht unfreundlich, eher distanziert, prüfend, womöglich etwas arrogant. Die Lippen sind nicht schmal, aber man zögert, sie sinnlich zu nennen. Ist das schon Lächeln oder nur ein

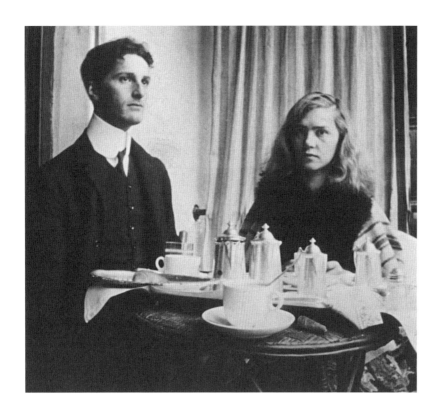

»Vom Tage, da ich Dich kennen lernte, beginnt mein Leben. Alles vorher war Zug durch die Wüste, Einsamkeit, Leere, Seelen-Noth. Ich bin angekommen, Emma. Es gibt keine weiteren Ziele. *Nach* Dir kommt das Sterben, wie *mit* Dir das Leben gekommen ist.«
(Alfred Polgar an Emma Rudolf, ¾ 1h Nachts, 7/8 April o. J.)

oben:
Polgars Nebenbuhler Henry James Skeene (1874–1914) und Emma Rudolf (1875–1953), um 1904.

unten links: Käte Graupe (gest. 1945).

unten rechts: »Lisl«:
Elise Loewy, geb. Müller (1891–1973), Polgars spätere Ehefrau.

kleiner mokanter Zug um die Mundpartie? Haben wir es mit einem sehr sanften Menschen zu tun, einem aggressiven oder einem »lyrisch-aggressiven« (Ulrich Weinzierl), der träumerisch-lauernd einen Pfeil für die nächste Invektive spitzt? Können wir aus dem Yin und Yang dieses vom Fotografen oder für ihn inszenierten »Mienenspielplatzes« (Alfred Polgar) herauslesen, dass der Kopf dahinter »der witzigste« gewesen ist, »der Ironiker, der alle Schwächen unseres Kreises schnell erkannte«, wie sich sechs Jahrzehnte später einer aus der Kaffeehausgesellschaft, der Musikkritiker Max Graf, erinnern will?

Das Foto, eines der wenigen, die Polgar diesseits der Fünfzig zeigen, gehört vermutlich in die Jahre 1903 bis 1906, in denen er außer im Kaffeehaus und an seiner Wohnadresse im IX. Bezirk mit der knabenhaften Muse Emma Rudolf, spätere Ea von Allesch, und einem englischen Pianisten namens Henry Skeene in einer Menage à trois in einem Häuschen in der Döblinger Armbrustergasse lebt. »Wut – weil mir bei Ihnen all' meine leben-erhaltende Ironie, alles Lachen über die tragischen Dummheiten und die dummen Tragödien des Lebens abhanden gekommen ist. Waffenlos bin ich in meiner Liebe zu Ihnen geworden: Ich habe keine Epidermis mehr über der Seele«. Die leben-erhaltende Ironie: Wenn die ihm abhanden kommt, in Liebesbriefen oder in ökonomischer Bedrängnis, ist sofort auch der ganze Polgar weg, der doch, sähe er das auf der Bühne, keine drei Sätze benötigte, um uns eine aus Selbstmorddrohung, Eifersucht, Bindungshorror und Misogynie unglücklich verleimte Figur plausibel zu machen und sie unserer Geringschätzung zu empfehlen. Es erhörte ihn denn auch nicht, das kluge und ehrgeizige Kind eines Drechslermeisters aus Ottakring, mochte er noch so inständig zu ihm beten. Dabei war er ein Hübscher, hier und da ist's bezeugt, anscheinend aber von jener Sorte, der immer zwei Hässlichere die Frau wegnehmen. Undeutlich erscheint er in all seinen Liebesbeziehungen. Sie wären wohl auch eher Affären zu nennen, halb oder ganz unlebbar, so angelegt, dass sie Nährstoff geben konnten für Melancholie, bis ins Alter offenbar und noch während seiner späten Ehe mit Elise Loewy, geborene Müller, die er 1929 heiratete, als sie 38 war und er 56. »Sollte er sie nun an sich ziehen und – und so weiter? Er überlegte. Er war ein Pechvogel« – so wird es in der wunderbaren Prosa *Das Reh* heißen, einer Wild-, Frauen- und, wer weiß, Polgarstudie, die im Hochzeitsjahr erscheint: »Er war ein Pechvogel, dem schrecklich leicht Schicksal wurde, was als Episode gedacht war. Ohne daß er's merkte, lockerte er den Griff um ihre Hand. Er war wirklich kein Jäger«.

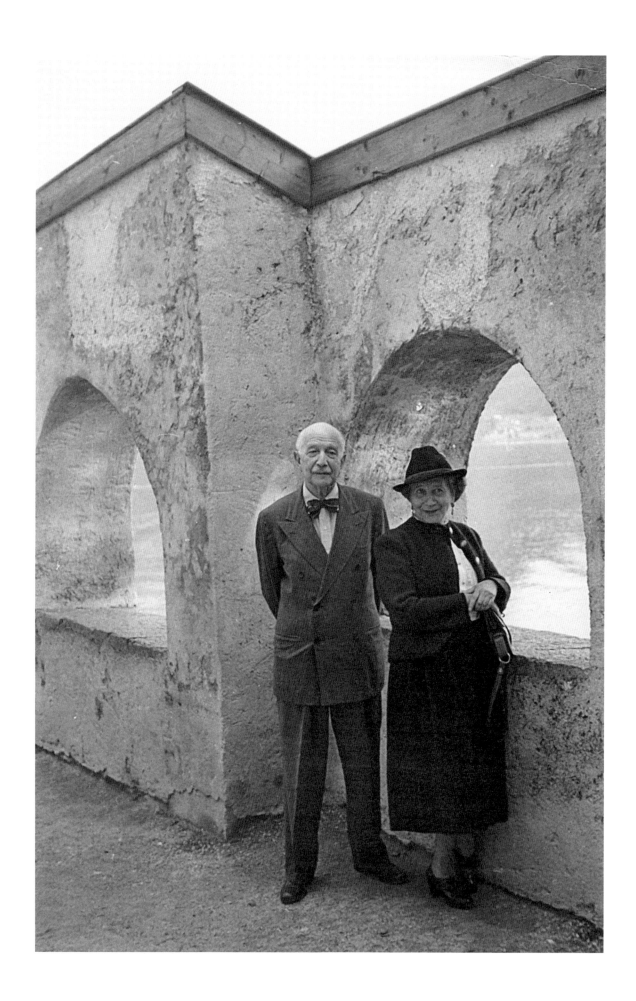

Mehr Gejagter als Jäger: Einfacher scheint es allzeit, eine Forelle mit der Hand zu fangen, als eine ernste Unterredung mit Alfred Polgar zustandezubringen, wie Robert Musil 1926 schreibt, in einem *Interview mit Alfred Polgar* betitelten Essay, dessen erste Zeilen uns wieder zurückführen in die Armbrustergassenzeit: »An einem Sommerabend vor ungezählten Jahren, auf einer Straße mit Bäumen, mitten in Wien, habe ich ihn zum erstenmal getroffen: Auf einmal machte mich eine Dame mit Alfred Polgar bekannt. Ich wußte nicht, wie er zu uns gestoßen war. Ich konnte im Dunkel nicht mehr von ihm ausnehmen als eine schlanke, etwas zaghaft vorgeneigte Gestalt, die als jung auf mich wirkte, obgleich ich wußte, daß ich selbst um etliche Jahre jünger war, was in unserem Alter damals viel ausmachte. Er richtete einige Liebenswürdigkeiten an mich, die ich wohl aus Befangenheit etwas breitbeinig eingesteckt haben mag, und ich weiß auch durchaus nicht, wie er fortging, denn mit einemmal fehlte er ebenso rasch, wie er gekommen war. So ist es bis heute geblieben. [...] Polgar [...] benützt mit ungeheurer Gewandtheit die trennenden Eigenschaften des Raumes und der Zeit. Es ist immer eine Portion Liebe mit Ohne, die er mir bestellen läßt.«

Schließen wir uns Robert Musil an, lassen wir den blassen Stutzer ziehen, bis wir etwas Greifbares in die Hand bekommen, vorläufig sind es die Fakten des Aufstiegs: 1902 übernimmt er die Theaterberichterstattung für die *Wiener Sonn- und Montagszeitung*, 1905 sucht ihn Siegfried Jacobsohn persönlich im Café Central auf, um ihn als Kritiker für seine neue Zeitschrift *Die Schaubühne*, seit 1913 *Die Weltbühne* anzuwerben. Bis zu ihrem Ende 1933 wird Polgar für sie schreiben, darunter schon 1909 eine Serie über die großen Gesellschaftsdramen Henrik Ibsens in Inszenierungen von Otto Brahm, mit denen der »kritische Erzähler« plötzlich dasteht und uns die sprachlichen und gestischen Verstecke geheimster Antriebe, Leidenschaften, Zwangsmuster, Lügen und Verstellungen in großen Sprachbildern blitzhaft aufgehen lässt, als sei ihm nichts Menschliches fremd, so lebensklug und seelenkundig, wie man offenbar auch im Kaffeehaus und in seiner Umgebung werden kann.

Das alles brachte Polgar ein, als er, kurz nach Ausbruch des Ersten Weltkriegs, in nie dagewesener Weise einen Theaterabend beschrieb. Und noch etwas anderes brachte er ein – seine ganze, aus bloß Biographischem sofort forellenhaft wegflutschende Person:

Lisl und Alfred Polgar auf dem Kirchhof von St. Wolfgang am Wolfgangsee, nach 1950.

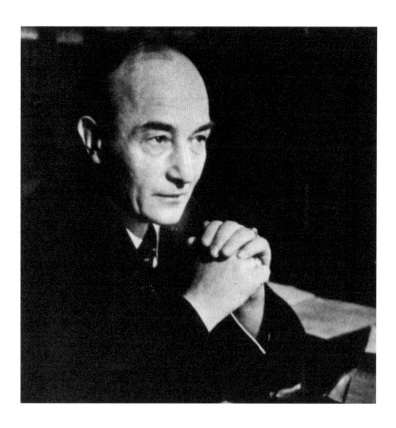

Robert Musil, 1926.

»In den letzten Tagen (durch eine zufällige
Mittheilg. gesteigerter) Hass gegen Polgar.
Eigentlich der erste von meinen Feinden,
der wirklich Talent hat.« (Arthur Schnitzler,
Tagebuch, 10. November, 1905)

Arthur Schnitzler, um 1912.
Foto von Ferdinand Schmutzer.

»Der Portier an der großen Freitreppe zieht seine Kappe vor den Theaterbesuchern. Sie gehen mit übertriebener Hast an ihm vorüber, als schämten sie sich, dazusein. Die Frauen tragen Schmuck – man hat die Empfindung: Beute – und vor den Spiegeln im Garderobenraum zupfen sie sich ihr Haar zurecht, überpudern eilig das Gesicht, drehen den Oberkörper in sanften Schraubenwindungen. Sie sind sehr lieblich anzusehen, bunt, wirr und kunstvoll, lebende Attrappen, feine Dinge. Sie können die Augen rollen und lächeln und mit dem Kopf wippen und stecken in schönen, zärtlich angeschmiegten Schuhen und sehen überhaupt aus, als trügen sie ein feines Musikwerk im Innersten. [...] Wo sind ihre Besitzer? In einem Erdloch vielleicht, riechen nach Schweiß und Unrat, haben Läuse im Haar, der Regen klatscht ihnen ins Gesicht [...]. Das Parterre sitzt wohlgeordnet, in den ersten Reihen der Ränge liegt es wie Linien abgeschlagener Köpfe hinter der samtenen Brüstung. [...] Die Zuhörer hocken eng beieinander in dem geräumigen Unterschlupf. Sie sind hinter ihr Interesse für das Theaterspiel geduckt, wie Schutz suchend vor irgendeinem fern wetternden Bösen. [...] Da läuft eine Welle von Gelächter durch den Saal, brandet in den Gesichtern und macht sie für ein paar Augenblicke in einer schiefen Grimasse erstarren. Bei einigen liegt das Zahnfleisch ganz bloß, und die Augen werden so klein wie die Durchschlagsöffnungen eines Gewehrprojektils«.

Was für eine grässliche Verzahnung von Olympiapuppen und Kriegsgerät, Erdloch und Theaterloge! Polgar hetzt dem Premierenpublikum die Schützengräben auf den Hals, und das ist erst die Premiere. Er wird aus der Perspektive des »Hinterlands«, wo das Grauen des Kriegs in Elend, Mangel und schäbiger Unordnung verträufelt, gegen diesen anschreiben, er wird mit seinen poetischen Verklärern von D'Annunzio bis Hofmannsthal offen oder hinterrücks ins Gericht gehen. Er wird ins Gericht gehen mit der bürgerlichen Klassenjustiz, die Todeskandidaten zusätzlich an ihrer mangelnden Zurückhaltung beim Essen oder sonstigen Verstößen gegen den feinen Takt aufhängt. Er wird zu Dienstmädchen, Klofrauen und Schneidermeistern gehen und ihnen ihre Würde erschreiben – und alles dies wird er kitschfrei tun, ohne Empörergestus, im Gewand der Sprachen, die er entlarvt. Als »Oberster der Saboteure«, wie Walter Benjamin ihn nennt, wird er Parolen und Redensarten dreimal umdrehen, bis sie sich selber zu erwürgen scheinen, wird er ihnen – noch einmal Robert Musil – »das Sprachgewand des Lobes heimlich verkehrt« anziehen und kurzschließen, was zusammengehört wie Theaterloge und Kriegsprofit.

Otto Brahm (1856–1912). Aufnahme von
1909. Foto: Atelier Madame d'Ora, Wien.

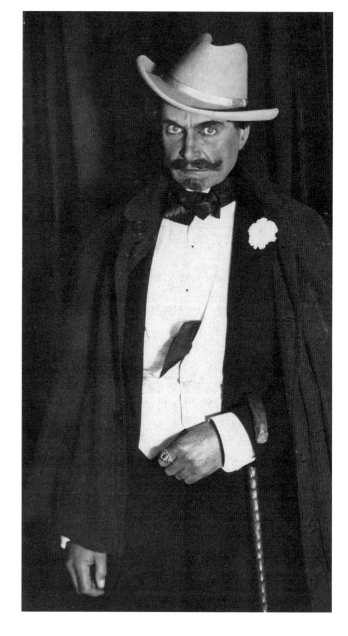

»Ein großer Komödiant, dessen leeres Wort
noch und unechte Geste den Aufdruck
seiner Persönlichkeit tragen und so, über
ihren inneren Wert oder Unwert hinaus,
Wert bekommen wie eine Münze durch die
Prägung«. (1926, Kleine Schriften 6, 330)

Albert Bassermann als Hjalmar Ekdal in
Die Wildente von Henrik Ibsen.

Aus tausendundeiner Theaterkritik. Eine Polgar-Revue

Alfred Polgars täglich Brot ist die Theaterkritik, bis ihm das Exil – und es beginnt im Grunde schon 1933, mit der erzwungenen Rückkehr von Berlin in ein Wien, das sich auf den »Anschluss« geistig vorbereitet – sukzessive die Bühnen und die Publikationsmöglichkeiten nimmt. Bis dahin schreibt er über Stücke und Schauspieler: über Max Pallenberg, Albert Bassermann, Elisabeth Bergner, Werner Krauß, Alexander Moissi, Paula Wessely, die Duse. Schreibt über die vielgespielten Dramatiker der Jahrhundertwende von Hans Müller über Karl Schönherr bis Anton Wildgans. Schreibt über Shakespeare, Büchner, Horvath, Brecht, begleitet kritisch-bewundernd Hauptmann, Shaw und Wedekind, kritisch Georg Kaiser, kritisch-allergisch Schnitzler, Bahr, Beer-Hofmann und Hofmannsthal. Liebt bedingungslos: Nestroy. Bewundert: Ibsen. Und schert sich nicht, ob einer Calderon, Molière, Grillparzer, gelegentlich auch Strindberg heißt, wenn er sich ödet: »im Buchsarg ist die Dichtung unsterblich, zum Leben erweckt, stäubt der Moder von ihr […] Mummenschanz, Mumienschanz« (Molière, *Der Geizige*, 1917). »Strindbergs Menschen haben neben ihrer Todeswunde immer noch, als deren letzte Folge-Erscheinung, Zahnweh oder Hühneraugen, die sie und uns eigentlich mehr peinigen als die tödliche Krankheit« (August Strindberg, *Scheiterhaufen*, 1917).

Aus dem, was ihm substanziell erscheint, an einem Drama, einem Charakter, der Umsetzung einer Rolle, entfacht er Bilder für die Bühne unserer Vorstellung. Die »Sprache beim Bild und das Bild beim Wort« nehmend, wie Marcel Reich-Ranicki über ihn sagt, schreibt er die eigenen Affekte der Erzählung ein – selten muss er das Urteil noch draufsetzen. Wie etwas inszeniert ist, interessiert ihn, den Feind des Regietheaters vor dem Begriff, praktisch nicht, »Tendenz« als Fertigware, wie er sie auf der Piscatorbühne sieht, registriert er

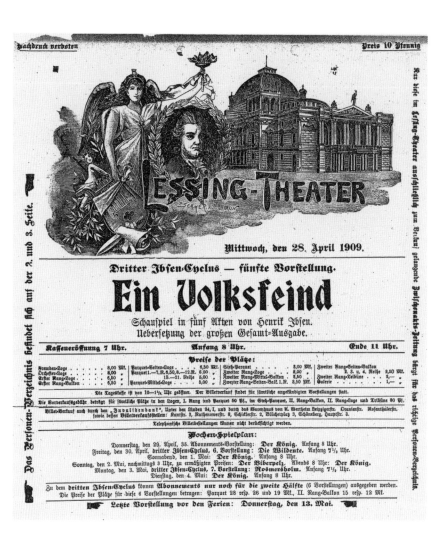

Theaterzettel zur Aufführung von Henrik Ibsens *Ein Volksfeind* unter Otto Brahm. Lessing-Theater, 28. April 1909 (mit Albert Bassermann in der Rolle des Dr. Thomas Stockmann).

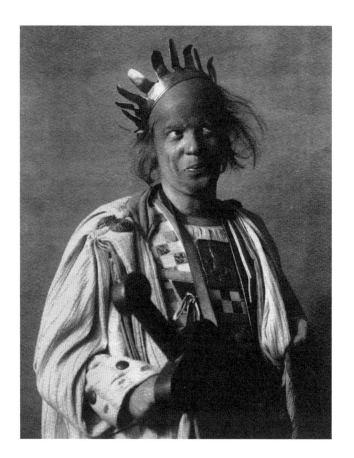

»Seinen Figuren ist das Gesicht weggewischt, mit dem die Fratze überpinselt war. Gefühl ist eine Ratte, ein unheimliches Ding, aus Löchern der Seele huschend und sofort zu erschlagen, wenn es blinzelnd ans Licht sich wagt. Menschenwürde? Hol' sie der Teufel und das Gelächter! Die natürliche Einstellung des Individuums zum Leben ist, hat zu sein: Angst. In ihrer Überkompensation durch Frechheit, wie Pallenberg das an seinen Figuren zeigt, tritt sie mit höchster Schärfe in Erscheinung«.
(1921, Kleine Schriften 6, 393)

Max Pallenberg als Menelaus in *Die schöne Helena* von Jacques Offenbach. München, Künstler-Theater, 30. Juni 1911.

mit freundlicher Skepsis. Dem Theater als moralische Anstalt traut er nur eine schöne Augenblickswirkung zu, als Abendschule des Lebens schon eine größere, wobei die Schule besser auch noch gestrichen würde.

Für Polgar heißt die eigentlich theatralische Sendung: Verwicklung. Denn das Leben lernt sich, indem man in es verwickelt ist, und die Verwicklung beginnt mit der Weichheit des Abends, mit dem Gemurmel im Publikum, Klingelzeichen und Dunkelwerden, mit dem Vorhang, der »träumeschwer« ist, »sinnlich, warm wie das Theater« selbst. »Ob gute oder schlechte Stücke und ob sie gut oder schlecht gespielt werden, ist eine ganz sekundäre Frage: Der ewige geheimnisvolle, allereigentlichste Reiz des Theaters ist: ›das Theater‹«. Diesen Reiz und seine flüchtigen Verführungen zur »höheren Wahrheit des Trugs« verwandelt er in eine Erzählung aus tausendundeiner Theaternacht für alle, die nicht dabei gewesen sind. Ihre einzelnen Kapitel werden als Kritiken gedruckt, in der *Wiener Allgemeinen Zeitung*, im *Prager Tagblatt*, in der *Schaubühne*, dann *Weltbühne*, in *Der Morgen* und so fort. Täglich Brot. Aber der Autor ist sich seiner Kunst doch so bewusst, dass er Verweise auf Ort und Stunde tilgt und die Kapitel in vier Bänden Theaterkritik zusammenführt, die zwischen 1926 und 1927 unter dem Titel *Ja und Nein. Schriften des Kritikers* erscheinen. Oder ihnen gleich ganz neue Beziehungen knüpft, wie etwa dem Aufsatz *Das Zeichen zum Beginn, der Vorhang und überhaupt*, der in Zitaten durch dieses Kapitel spukt: 1927 erscheint er in dem Sammelband *Ich bin Zeuge*, bezeichnenderweise in Nachbarschaft mit Texten zu Mensch und Tier und Liebe und Krieg.

Aber wie liest sie sich nun, die große theaterkritische Lebenserzählung? Ist sie wirklich verständlich ohne den Anlass, der jeweils den Anstoß gab?

Vorhang auf:
»Die monotone, weinerliche Stimme scheint immer um Verzeihung zu bitten, daß sie auf der Welt ist; dabei verbirgt ihre sanfte Harmlosigkeit etwas Lauerndes, feige Drohendes. Eine schielende Stimme gleichsam.« – Sehen Sie wen, den Sie kennen? Mann oder Frau? Das kann doch fast nur ein Mann sein, ein Frauenversteher zum Beispiel. Oder natürlich Aslaksen, der »blasse Ordnungsschuft« aus Ibsens *Volksfeind*, einem der von Otto Brahm, dem Erfinder des psychologischen Kammerspiels, am Berliner Lessingtheater inszenierten

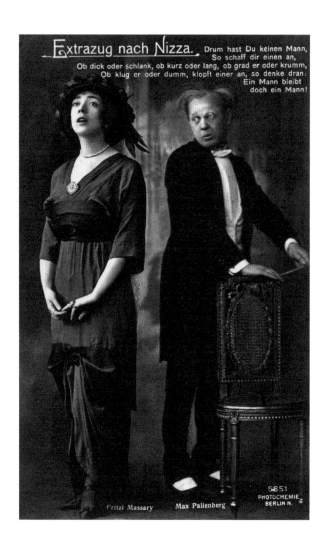

Extrazug nach Nizza. Drum hast Du keinen Mann,
So schaff dir einen an,
Ob dick oder schlank, ob kurz oder lang, ob grad er oder krumm,
Ob klug er oder dumm, klopft einer an, so denke dran:
Ein Mann bleibt
doch ein Mann!

Fritzi Massary Max Pallenberg 5851 PHOTOCHEMIE BERLIN N.

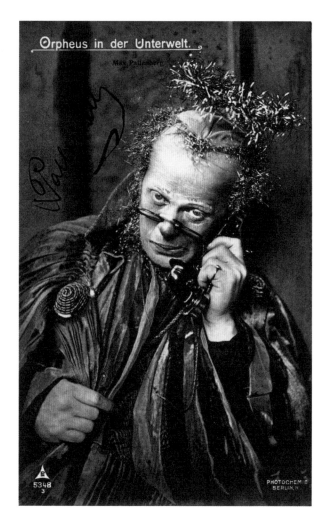

Orpheus in der Unterwelt.

Max Pallenberg

5348 PHOTOCHEMIE BERLIN N.
3

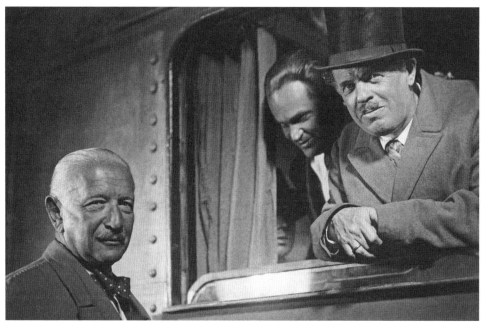

Gesellschaftsdramen, die Polgar zwischen 1909 und 1911 zu einem dreizehnteiligen Ibsenessay zusammenführte. In ihm sehen wir seinen Sprachwitz ebenso Nahrung ziehen aus halbem Vorbehalt »gegen den alten, genial-methodischen Querulanten und unerbittlichen Prozeßanstifter« wie aus dessen dramatischer und psychologischer Kraft: »Man sieht immer alles von allen Seiten. Und die Spiegel für den einen sind stets: die andern. Ibsen ist der größte Ausnützer seiner Menschen. Eine Episode, einen Aufputz, einen dekorativen Fleck gibt es nicht; aber wie gründlich werden alle Figuren der Komödie aufgebraucht [...], wie restlos sind sie in all ihren Möglichkeiten verwendet. Die philiströse Lebensweise, die spießbürgerliche Genauigkeit des Menschen Ibsen wird im Dichter Ibsen zum Talent der weisesten dramatischen Ökonomie.«

Polgars Ibsen, das sind Dramen, erzählt unter Auslassung ihrer selbst, allein über die seelischen Physiognomien ihres Personals. Polgar huldigt dem »Talent der weisesten Ökonomie« durch äußerste Ökonomie einer Wiedergabe, die alles Geschehen den Psychogrammen einschreibt, Schaltplänen des Verhängnisses. Er huldigt Ibsen durch größte Ausnutzung des Vorgegebenen, in einer Art reflexionsverdichteter Nachahmung. Auf sie stoßen wir auch da, wo er nicht huldigt, sondern verwirft oder im Zwiespalt oszilliert. Etwa, wenn er im Krieg gegen Arthur Schnitzler dessen lyrischen Tonfall übernimmt – aber vielleicht lässt er's, umgekehrt, nur geschehen, dass die Poesie sich seiner Kritik bemächtigt, damit in der Musikalität der Vernichtung so etwas mitschwinge wie geheimer Tribut an einen geliebten Feind. *Das weite Land*, 1911: »Ihr Mund spricht Wahrheit, und ihr Herz lügt. Und sie wissen es nicht. [...] Ohne ein paar Tropfen Verwesungsparfum im Taschentuch geht die Schnitzlersche Muse niemals in Gesellschaft. Und niemals ruht sich ihr Witz in geringeren Schatten aus, als in Schatten des Todes«. Und, 1914, *Der einsame Weg*: »Langsam, langsam öffnet sich die Hand der Nacht und läßt das Dunkel frei. Da macht es die Seele des Menschen gern ebenso. Zumal so gepflegter Menschen, wie sie da, fein und still, längs des ›einsamen Wegs‹ leidwandeln ...«

Polgar, gerade, weil er keine Theorie vom Theater hatte, überhaupt keine Theorie von irgendetwas, war nicht verführbar, außer zur Ungerechtigkeit gegenüber einer Nervenkunst, der seine Prosa um keine Finesse nachstand – mit dem entscheidenden Unterschied, dass für ihn der Mensch schon beim Menschen anfing, also etwa bei

oben links: Fritzi Massary und Max Pallenberg in *Extrazug nach Nizza* von Arthur Lippschitz und Max Schoenau. Berlin, Theater am Nollendorfplatz, 7. März 1913.

oben rechts: Max Pallenberg als Jupiter in *Orpheus in der Unterwelt* von Hector Crémieux (Musik: Jacques Offenbach). Berlin, Großes Schauspielhaus, 31. Dezember 1921.

unten: Alfred Polgar mit Fritz Kortner und Max Pallenberg, 1931.

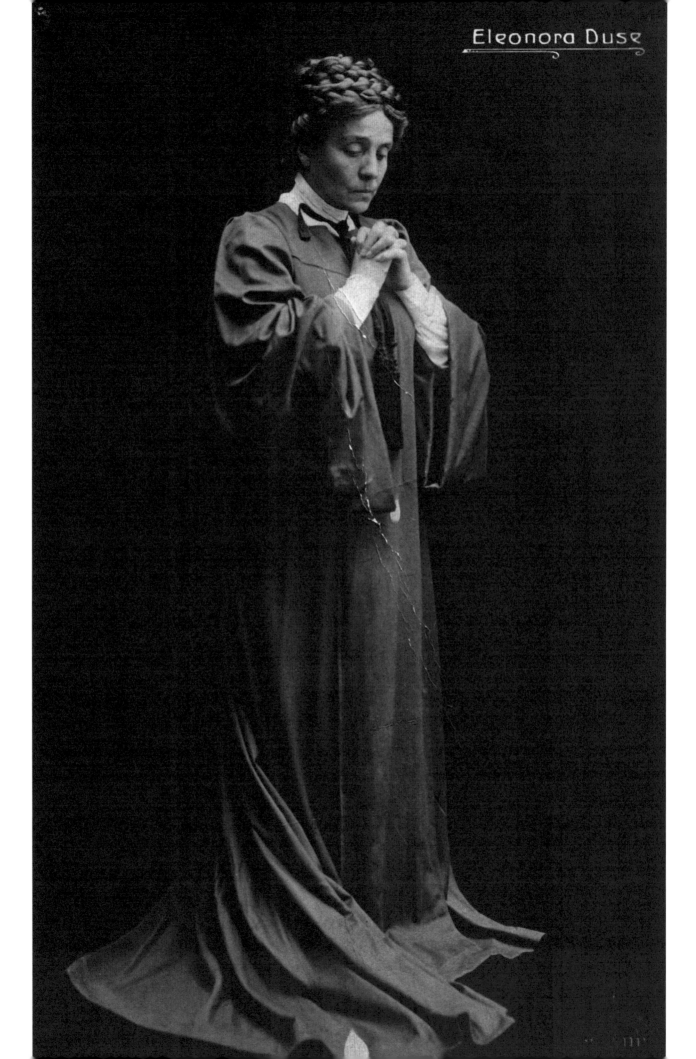

Eleonora Duse

Nestroy, und sein Mitempfinden vor den Verstrickungen der schöner Wohnenden und feiner Organisierten Hofmannsthals oder Schnitzlers willentlich halt machte. Wo solche Abwehr nicht ins Spiel kam, konnte er in tausend Ismen sprechen, sie gleichsam von innen heraus bewundern, vernichten und nach getaner Arbeit abschütteln wie ein Hund das Wasser.

Polgar in Stummfilmgotik: »Das ist die Front dieser vielwinkligen Komödie, die, von Bosheits-Grün umrankt, dasteht wie ein giftzerfressenes Idyll. Hier sind die Stuben wegen der Spinnen da« (Carl Sternheim, *Bürger Schippel*, 1913). Polgar als Schattenspieler des O-Mensch-Geschreis: »Mit den gierigsten Raffgebärden, die er hatte, da er's Licht noch sah, greift der Expressionismus hier nach den letzten Dingen. Er kann keinen Stuhl rücken, ohne die Fingernägel schwarz zu bekommen von Kosmischem. Die Figuren, soweit sie Menschengesichter tragen, sind nur Haut und Seele. Auf so gespanntem Menschenfell trommelt der Dichter, was er zu sagen hat.« (Friedrich Wolf, *Das bist Du!*, 1923).

Doch wenn überhaupt nur noch das Theater bleibt als »der allereigentlichste Reiz des Theaters«? Wenn nichts Großartiges beflügelt, der Feind nicht satisfaktionsfähig ist, das Misslungene nicht imponiert? Dann sprüht seine Prosa Bosheitsfunken und beschenkt uns mit dem vollkommenen Glück des Nichtdabeigewesenseins:

»Dieses Drama redet sich mit beachtenswert schönen Reden zwischen Ereignissen hindurch, die uns gleichgültig lassen, und um Menschen herum, die nur wie zur Orientierung der wandernden, ruhenden, ausblickenden Worte dastehen.« (Richard Beer-Hofmann, *Der Graf von Charolais*, 1923). »Jedenfalls konnte er aber hier einmal seiner dichterischen Passion, Kinder in den feurigen Ofen zu schieben, ausgiebig frönen. Kein Dramatiker hat mehr Kinder dem Theater geopfert als Schönherr. Wo seine Phantasie ein infantiles Wesen schuf, trachtete sie ihm auch schon nach dem Leben.« (Karl Schönherr, *Kindertragödie*, 1919). »Schmunzelnd spinnt der liebenswerte Däne seinen Faden. Was für ein ausführliches Lächeln er hat! Es ist, als ob jede Minute, ihrer selbst froh, ein paar Sekunden draufgäbe. So dauern zwei Stunden eine kleine Ewigkeit«. Eine kleine Ewigkeit, die dem liebenswürdigen Gustav Wied und seiner sonst verschollenen Komödie 2 x 2 = 5 dann doch eine kleine Unsterblichkeit beschert. In der kritischen Erzählfassung von Alfred Polgar.

»Frau Duse […], die weißen, stillen Finger gefaltet, als wären sie zu Händen verzauberte Flügel, den Blick in die Ferne verloren, um den Mund ein mildes Dolorosa-Lächeln – so ist das bezwingend schön, rührend, ob es nun der nichtigsten Theateralbernheit oder der tiefsten Seelentragödie dient.«
(*Otto Brahms Ibsen. John Gabriel Borkman*, 1911, Kleine Schriften 6, 114)

Eleonora Duse als Rebekka West in *Rosmersholm* von Henrik Ibsen. In dieser Rolle trat die Duse am 26. Oktober 1906 und 18. März 1907 im Theater an der Wien und am 13. Januar 1908 am Deutschen Theater Berlin auf. Foto um 1905.

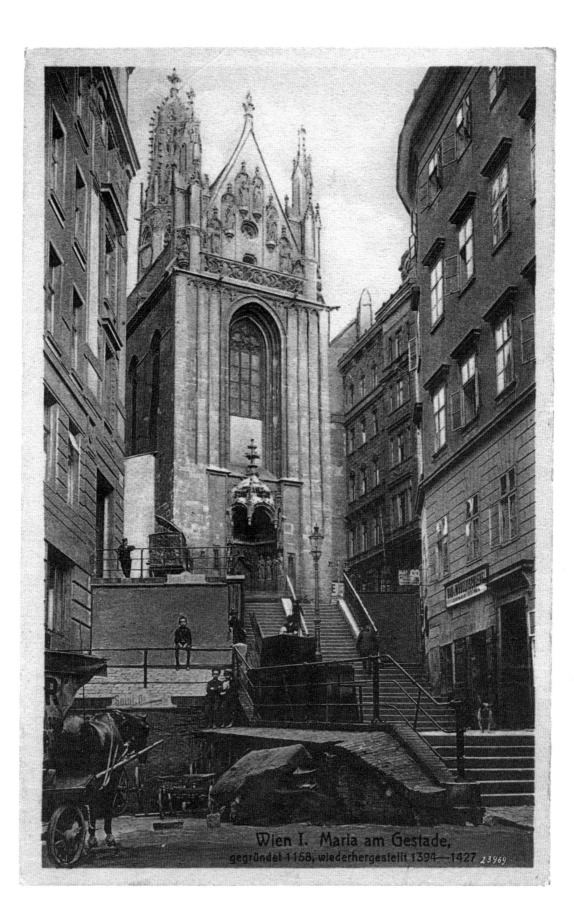

Wien I. Maria am Gestade,
gegründet 1158, wiederhergestellt 1394—1427 23969

Schuhe nach Maß für A. P. Eine wahre Geschichte auf falschem Fuß

Übrigens, wenn es Sie interessiert‹, sagte Prattner, ›Ihre Maße hab' ich noch.‹ Er holte ein langes, schmales, hochbetagtes Registrierbuch aus der Schublade. Richtig, da standen sie. Unter dem Datum vom 12. Dezember 1927.«

Am 12. Dezember 1927 ließ, so schreibt Alfred Polgar, Alfred Polgar in Wien am Passauerplatz, im Schatten der Kirche Maria am Gestade, bei dem Schuhmacher Prattner Maß nehmen. Wie oft er bei ihm handgefertigte Schuhe bezogen hat – wir wissen es nicht. Wir wissen ebenso wenig, ob Prattner zum Beispiel Büttner hieß, Vorname Georg, wie der Schuhmacher, den das Wiener Adressbuch 1927 und noch viele Jahre danach am Passauerplatz verzeichnet. Auf den Namen kommt's auch nicht an, sondern lediglich auf alles sonst. Kaum zufällig ruft der Autor Jahr, Tag, beinahe eine Adresse und im weiteren Verlauf noch einen Zeugen auf: Diese Geschichte will eine wahre sein, die erzählt werden muss. Am 12. Dezember 1927 also ließ Polgar bei dem Schuhmacher Prattner Maß nehmen. Es sieht ganz so aus, als habe er sich in diesem Jahr halbwegs kostendeckend leisten können, was ihm zeitlebens, selbst unter den prekären Umständen des Exils, unabdingbar für ein würdiges Dasein schien: Zigaretten, ein Zimmer für sich, eine Bedienerin, eine Schreibkraft, gute Hotels unterwegs, edlen Zwirn (Tweed), Seidenmascherl, weiche Hüte und der gute Schuh.

Warum aber? Vielleicht, weil er nicht glaubte, »durch Selbstzündung in Gang und Schwung« bleiben zu können, wie nach seiner Definition das wirkliche »Genie«. Weil er täglich vom Appell der Zivilisation am eigenen Leib umschmeichelt sein musste, um sich nicht gehen zu lassen, sondern schreibend die Zivilisation zu behaupten. »Energie« sei sein »kleinstes Laster«, »Not« mache ihn »nicht erfinderisch,

Blick zum Passauerplatz mit der Kirche Maria am Gestade, Wien, 1912.

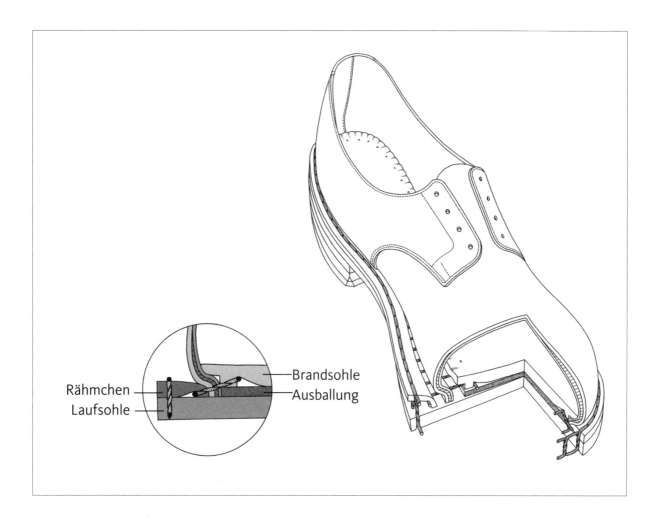

Rähmchen
Laufsohle

Brandsohle
Ausballung

Als erstes werden die Leisten gefertigt, das ist abstrakte Bildhauerarbeit und eine hohe Kunst. Nur mit einem Zettel voller Zahlen und den Fußabdrücken ausgestattet, macht sich der Schumacher daran, aus groben Holzklötzen zwei glatte, elegante Objekte zu formen. Diese bilden nicht etwa die Füße des Kunden ab, sondern stellen den Innenraum der künftigen Schuhe dar. Sodann wird ein Paar Probeschuhe angefertigt, aus Lederabfällen oder aus dünnem Karton und Kreppband. Der Kunde kommt zur Anprobe: Wo zwickt der Schuh, wo drückt er?

Wie rollt er ab? Setzen die Ballen richtig auf, werden die Gewölbe unterstützt? Die Leisten werden so lange korrigiert, bis die Probeschuhe perfekt passen, erst dann beginnt der Zuschnitt, die Vorbereitung der Lederstücke. Das Herzstück eines Schuhs ist die Brandsohle: Auf ihr steht und läuft der Fuß und also auch der Mensch, an der Unterseite der Brandsohle sind alle anderen Teile des Schuhs befestigt. Schaft- und Futterleder werden zugeschnitten, verziert und vernäht, Kappen und Rähmchen angefertigt, das dicke Laufsohlenleder vorbereitet.

Sind alle Teile zur Hand, beginnt der Meister mit dem eigentlichen Bau der Schuhe. Zunächst nagelt er die Brandsohle auf den Leisten, zieht von der anderen Seite den Schaft darüber und »zwickt ihn auf«; das heißt, er zieht das Leder mit einer Zange straff und fixiert es mit vielen kleinen Nägeln. Nun näht er Schaft und Rähmchen mit der Brandsohle zusammen: Mit der Ahle bohrt er Löcher, durch die zwei Fäden gegenläufig geführt und umeinander geschlungen werden. Bevor dann die äußere, die Laufsohle »aufgedoppelt« wird, verfüllt der Schuhmacher den Hohlraum zwischen Brand- und Laufsohle mit Korkgranulat oder Filz, zur Stabilisierung und Federung dient das »Gelenk«, ein Streifen Holz oder Stahl. Das Aufdoppeln ist harte Arbeit, gilt es doch, das zähe Sohlenleder exakt zu durchstechen. Je feiner und präziser diese Naht, desto höher wird das Können des Meisters bewertet. Auf das Anbringen des Absatzes folgt das »Finish«: Schleifen und Einfärben der Sohle, die Politur des Schaftes. Nun sind die Schuhe fertig.

Abbildungen und Text: Gottfried Müller

sondern steril«, schreibt er Ende der dreißiger Jahre seinem Schweizer Mäzen Carl Seelig. An »Atem« fehle es ihm, schreibt er 1940 dem befreundeten Publizisten William S. Schlamm, an »Gleichgewicht, Muskulatur, Wendigkeit, Tüchtigkeit« um »zur wirklichen Leistung zu kommen, die keinen Erfolg braucht«, sondern einfach hockt aus innerem Drang, bis der Roman fertig ist. Knapp ein Dutzend tapfere Druckseiten gibt es von ihm, die vorgeben, sich anzuschicken, das Leben Homers zu erzählen, tatsächlich aber eine Poetik dessen sind, was Polgar nur als ein Anderer in einem anderen Leben hätte realisieren können: episch zu sein wie das Meer oder Hemingway, einer der wenigen Erzähler, die er bewunderte, oder eben Homer – Welt zu schaffen und begreiflich zu machen ohne Psychologie und Reflexion. »Fleiß in der Ausbosselung der Einzelheiten, aber zu etwas Systematischem langt es nicht«, hatte ihm Egon Friedell attestiert, mit dem er zwischen 1908 und 1910 einen Sketch um den anderen produzierte, darunter die berühmte Posse *Goethe im Examen*. Nun war ihre Freundschaft bald danach abgekühlt, und das Verdikt hatte in erster Linie den Zweck, die Produktivität Friedells im Lichte genialischer Nonchalance erstrahlen zu lassen: »Ich bin faul und er ist nicht fleißig«. Alles, was an dieser Pointe auf Kosten Polgars stimmt, ist, dass die beiden Aussagen, die sie macht, nicht umkehrbar wären. Fleiß, der sich aus der Faulheit erhebt, ist ebenso unberechenbar und unersättlich wie diese, er folgt dem Lustprinzip selbst da noch, wo er sich die Regeln systematischer Arbeit auferlegt. Polgar aber, der in sechzig von den 82 Jahren seines Lebens fast täglich schrieb, noch in seinen letzten Lebensstunden tat er es – quälte sich. Ein »Ausbosseler« in der Tat, brauchte er wohl die Aussicht aufs Ende, aufs Geschriebenhaben und die Lust am Geglückten, auf eine Bridgepartie, auf irgendwas, was ihn weiterschob, über die Furcht vor dem Beginn eines neuen Textes hinweg. Dass er hingegen »nie gerne« arbeitete, »besonders nicht während der letzten 25 Jahre seines Lebens«, dürfte eine jener Halbwahrheiten sein, zu deren Verbreitung er durch sein grandseigneurales Epikuräertum oder auch durch gezielte Ausplauderei affine Geister verführte, weswegen man auf Polgaranekdoten und auch pointierte Zeugnisse wie obiges von einem gewissen Erich Thanner nicht gar zu viel geben darf.

Gern und ungern, Lust und Unlust scheinen bei ihm so unauflöslich verschränkt wie ökonomische und innere Notwendigkeit, Selbstbewusstsein und Verzagtheit. Mit der Gefährdung solchen instabilen Gleichgewichts von 1933 an, als sich seine Publikationsmöglichkei-

ten systematisch zu vermindern begannen, nahm die Versuchung zwangsläufig zu, der vom Tagesgeschehen und persönlichen Befindlichkeiten unabhängigen »Selbstzündung« ein künstlerisches Vorrecht einzuräumen, das er stets bestritten hatte. Bestritten gegen die unausrottbare Meinung, wonach die Könnerschaft von Romanciers – »das Wunder des großen Werks« immer ausgenommen – mehr Notwendigkeit und größere Aussicht auf Dauer hat als die Kunst, aus hundert Sätzen einen zu machen:

»Mein Buch: ›An den Rand geschrieben‹, kleine Erzählungen und Studien, hat sehr nachsichtige Beurteiler gefunden. Doch war der Titel nicht glücklich gewählt. Er regte manche an, aus der Bescheidenheit des Namens, den das Buch führt, auf die Bescheidenheit des Inhalts zu schließen, andere wiederum brachte er auf den zierlichen Einfall, daß meine Literatur, schriebe ich sie an den Rand, eben dort stünde, wo sie hingehört. [...] Verderblicher aber noch als der Titel wurde den unter ihm zusammengelegten Arbeiten *die kleine Form*, in die sie gefaßt sind. Meine armen Erzählungen bekamen es zu fühlen, daß zehn Seiten bedruckten Papiers, auf eine richtiggehende Waage gelegt [...], entschieden weniger wiegen als tausend. Mühelos sprang in den Wertungen meines Buchs sein Leichtgewicht aus dem Materiellen ins Geistige, aus dem Unmetaphorischen ins Metaphorische über, und Lektüre, zu der man fünf Minuten braucht, legte den kritischen (wenn man so sagen darf) Gedanken nahe: Lektüre, wenn man was für fünf Minuten braucht. [...]. Obwohl mich so mein konsequentes, mit mancher Qual verknüpftes schriftstellerisches Bemühen, aus hundert Zeilen zehn zu machen, zum Autor für Nachspeise- und Vorschlummerstündchen herabgesetzt hat, obwohl ich bittere Phantasien wälze, wie, hätte ich's umgekehrt versucht und hundert Zeilen immer zu tausend zerrieben und zerschrieben, wie ich also dann vielleicht dastünde, eingesenkt in den Fettnapf der Anerkennung [...] Ich bin mir überdies wohl bewußt, daß auch in einer Geschichte von geringem Umfang gar nichts stehen und daß die kleine Form ganz gut ein Not-Effekt des kurzen Atems sein kann. Aber ich möchte für diese kleine Form, hätte ich nur hierzu das nötige Pathos, mit sehr großen Worten eintreten: denn ich glaube, daß sie der Spannung und dem Bedürfnis der Zeit gemäß ist, gemäßer jedenfalls, als [...] geschriebene Wolkenkratzer es sind.«

1926, als Polgar diese Einleitung zu dem Auswahlband *Orchester von oben* veröffentlichte, war er einer der gefragtesten deutschen Feuil-

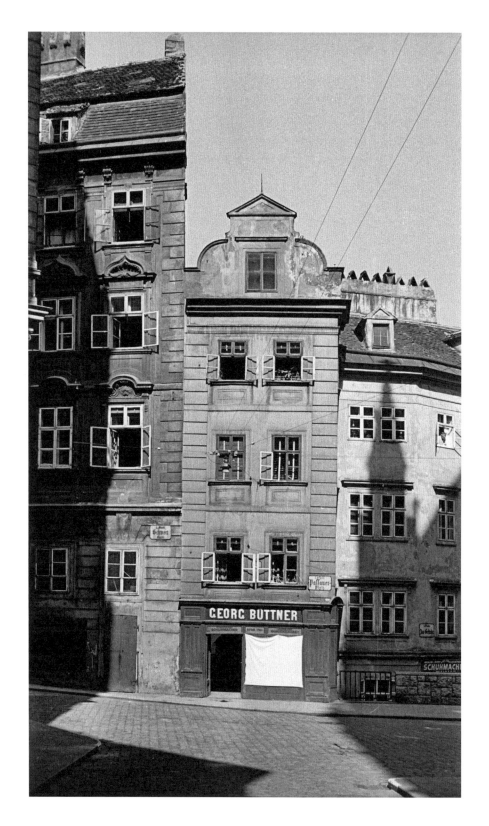

Wien, Passauerplatz 3.
Aufnahme von Fred Hennings, 1941.

letonisten. Er leistete sich eine Schreibkraft, eine Bedienerin, eine Wohnung für sich, eine für seine zukünftige Frau, die er 1929 heiratete, weiche Hüte, Tweed, Unmengen von Zigaretten, ein Pendlerdasein zwischen Wien und Berlin, wo er ebenfalls eine Bleibe hatte und Schuhe von Prattner. Im Dezember 1927 ließ er ihn Maß nehmen, und längstens bis zum 10. März 1938, dem Vorabend des sogenannten Anschlusses, an dem er Wien für ein rundes Jahrzehnt verließ, blieb er sein Kunde. Wann genau das Wiedersehen mit dem Meister stattfand, verraten die vier Seiten bedruckten Papiers nicht, die er ihm gewidmet hat. Erschienen sind sie zuerst am 2. Mai 1952 in der New Yorker Exilzeitschrift *Aufbau* unter dem Titel: *Gespräch mit einem Meister*, dann 1953 bei Rowohlt in dem Auswahlband *Standpunkte*, nicht zufällig gleich am Anfang, wo sonst die programmatischen Einleitungen stehen.

Hier, im Dialog zwischen einem Meister der kleinen Form und einem Meister der Passform entfaltet das »an den Rand« Geschriebene zeitkritische Sprengkraft, wobei die kleine Form durch widerborstige Ausnutzung ihrer fünf Minuten einen ganzen Roman um Für und Wider, Gut und Böse und vielleicht in dunklen Zeiten spielend überflügelt: »Schön, daß der brave Prattner (Josef) noch lebt und noch immer seinen Laden hat an dem engwinkligen, von Bomben verschont gebliebenen Platz, gegenüber der uralten Kirche mitten drin, die gottlob ebenfalls den Segen von oben überdauert hat. Denn weit herum könnte einer reisen und würde doch kaum eine zweite so bezaubernd zartgliedrige Kirche finden wie diese hier, die dazu noch den lieblichbildhaften Namen führt: Maria am Gestade. Ebenso schwer würde er Schuhe finden gleich denen, die Prattner verfertigte. Sie standen auf dem Boden unglaublich parallel zu diesem, ein großer Fuß erschien in ihnen, obgleich er's bequem dort hatte, klein, ihre Eleganz war so unauffällig, daß man sie erst richtig merkte, wenn man den Preis erfuhr, und sie hielten ihre Form jahrzehntelang. Von keinem, ginge er noch so zerlumpt daher, aber in Prattner-Schuhen, sie mochten so alt sein, wie sie wollten, könnte man sagen: ›Ein Bettelmann von Kopf bis Fuß.‹«

An Eleganz der Unauffälligkeit steht diese kleine Prosa von Alfred Polgar einem Schuh von Josef Prattner in nichts nach, auch wenn sie gewissermaßen das Gegenteil zu bezwecken versucht: Wer zufällig bemerkt, dass schon mit dem ersten Satz die Sprachhülsen gezündet werden, in denen der liebe Gott, die Kirche und der Segen von

oben fraglos beieinander wohnen, wird keinem Satz mehr blind vertrauen, sondern auf einen Doppelsinn gefasst sein, der, und darin besteht nun das eigentlich Meisterliche dieser Prosa, dennoch unerwartet kommt. In diesem Fall mit dem »Bettelmann von Kopf bis Fuß«. Eine umgestülpte Phrase, gebildet in fast perfekter lautlicher Analogie zum ursprünglich Gemeinten, das sich irritierend in ihr behauptet und unter dem vermeintlich festen Boden der Prattnerwelt den Abgrund der Zeit zum Grollen bringt: »Ein Gentleman von Kopf bis Fuß« – es sieht so aus, als hätten die Prattnerschuhe Polgar über die Pyrenäen und durch die New Yorker Straßenschluchten getragen und dafür gesorgt, dass er ein Jemand blieb von Kopf bis Fuß, so lange sie hielten. Zumindest symbolisch, denn in einem flackernden Dialog schreibt Polgar der Handwerkskunst des Meisters Prattner das eigene künstlerische Credo ein.

Prattner: »›Ich mache Arbeit, wie sie kein zweiter macht. Glauben Sie, die Leute erkennen Qualität? Und erkennen sie an?‹ ›Wem erzählen Sie das, Meister!‹ ›Meister! Meister!‹ wiederholte er mit etlicher Bitterkeit. ›Da meistert sich nix. Die Herrschaften merken's einfach nicht, wie so ein Schuh aus meiner Werkstatt gebaut ist. Sieht aus, als hätte er sich von selbst gemacht. Ja, oder was! Da steckt sehr viel Gustiererei und Prüferei und Überlegung in so einem Ding, mein Lieber. Aber das verstehen Sie ja nicht.‹ ›Und ob ich es verstehe! Alles genau bedacht, bis auf das kleinste Komma … bis auf den kleinsten Nagel, wollt' ich sagen.‹ ›Schauen Sie einmal eine Naht von mir an, wie die gestichelt ist … auf Kosten meiner Augen freilich. Aber ich würde mich eben kränken, wenn man …‹ ›… wenn man die Naht merkte. Natürlich. Ich kann Ihnen das so gut nachfühlen!‹ ›Und lohnt sich die Mühe? Bis man nur sein bißchen Geld hereinbekommt!‹ ›Da haben Sie absolut recht. Mit den Honoraren ist es ein Jammer.‹ ›Mich freut das Ganze nicht mehr.‹ ›So dürfen Sie nicht reden, Herr Prattner‹, sagte ich mit aller Überzeugung, die ich für die fromme Lüge aufbringen konnte. ›Ihre Kunst muß Ihnen Freude machen – oder sie wäre keine. Es schafft doch Genugtuung, etwas fertigzubringen, von dem man sich selbst sagen kann: Das ist richtig. Da ist nichts zuviel und nichts zuwenig. Da läßt sich keine Silbe wegnehmen oder hinzufügen.‹«

Ein Meister, der seine Schuhe vernäht wie Polgar die Sätze. Dazu noch ist er ein »richtiger Gentleman, leise, ein bißchen zeremoniell, [...] stets mit einem launig-höflichen Lächeln um die Lippen«, das

nun, nach den schweren Zeiten »eingeklemmt zwischen zwei Falten rechts und links« erscheint, »die ihm gleichsam die mimische Zufuhr absperren«. Fast könnte man meinen, Polgar habe sich hier einen Doppelgänger gemacht und ihm seine Poetik auf den Leib geschrieben, gingen nicht um der Brudersphären Wettgesang herum die Falltüren auf: Der Besucher erinnert sich an Lobesbriefe, eigene und solche von seinem »Freund Bruno Frank, der Autor, leider schon tot«, die Prattner im Ladenfenster ausstellte und wieder abhängte, als die Zeiten sich änderten. Der helle Fleck an der weißen Wand: gewiss hing da nicht das »gewisse Bild«. Gewiss hat Prattner »nicht mitgetan bei der Schweinerei«, der aber brummelt lediglich: »Die Bomben. Hernach die Russen«. Mitten in einem Zusammenhang entschlossener Bewunderung und Empathie entsteht, dazu noch befördert von der Absicht des Erzählers, sich seinen Prattner schönzulügen, der Schattenriss eines selbstsüchtigen, nur ins L'art pour l'art seiner Schuhmacherei vernarrten, dazu feigen Nazi-Mitläufers. Keiner der beiden Zusammenhänge relativiert den anderen, wie es denn überhaupt die unnachahmliche Kunst Polgars ist, in einem das andere zu bewahren, in einer Wortschöpfung, einem Wortspiel – »Bettelmann vom Scheitel bis zur Sohle« – die Gegenbilder wach zu halten. Doch die Ambivalenz ist weder unentschieden noch je versöhnlich: Sie hält die Wunden offen und ist das Einfallstor der Trauer. In diesen Jahren wieder sehr gefragt, zumal seine Höflichkeit gern mit Nachsicht verwechselt wurde, hat er sich sicher noch einmal gute Schuhe gekauft, bei dem vortrefflichen Meister am Passauerplatz, der sich unter dem schützend falschen Namen wiedererkennen mochte (das mögliche Vorbild hatte seinen Laden am Passauerplatz Nr. 3) oder nicht, oder wo auch immer.

»… und die Physiognomie eine unsichere Wissenschaft«

Der Ruhm, den Alfred Polgar in den zwanziger Jahren genießt, mag auf jenen Missverständnissen beruhen, die er 1926 in seinem Plädoyer für *Die kleine Form* attackiert. Aber von Geistern wie Siegfried Jacobsohn, Moritz Heimann, Robert Musil, Max Hermann-Neisse, Kurt Tucholsky, Berthold Viertel darf er sich auf Augenhöhe erfasst fühlen. Oder von Walter Benjamin, der, seinen »emblematischen Lakonismus« rühmend, 1929 in der *Literarischen Welt* über den Band *Hinterland* mit seinen pazifistischen und justizkritischen Texten schreibt: »Der Krieg hat die überraschendsten Avancements gesehen und eines von ihnen war das dieses Epikuräers, des soignierten Herrn, der, was es nur Vertrauenswürdiges, Beruhigendes gibt, die Verläßlichkeit des jüdischen Arztes, des jüdischen Bankiers, des jüdischen Anwalts in sich vereint, zum Wortführer aller Streitkräfte der passiven Resistenz.«

Polgar pendelt zwischen Wien und Berlin, nimmt in Berlin Wohnsitz, ohne die Berichterstattung aus dem Burgtheater oder die Dachwohnung in der Stallburggasse 2 aufzugeben, dem Bräunerhof, in dem sich heute das gleichnamige Kaffeehaus befindet. Er schreibt, schreibt, schreibt für die *Weltbühne*, für das *Tage-Buch*, das sein Jugendfreund Stefan Großmann herausgibt, für Theodor Wolffs *Berliner Tageblatt*, die Wiener Zeitung *Der Tag* und das Montagsblatt *Der Morgen*. Und er feiert seinen falschen fünfzigsten Geburtstag. Und sonst? Maßnehmen bei Meister Prattner, Sommerfrischen bei Max Pallenberg und seiner Frau Fritzi Massary in Garmisch-Partenkirchen, ein unerquicklicher Aufenthalt dort mit Kurt Tucholsky und Frauen. Es gibt darüber hinaus, im Blütejahr 1928, unvermittelt ein freimütiges Bekenntnis gegenüber einem Fan: »Ich danke Ihnen nochmals für alles Liebe, das Sie mir privat und öffentlich sagen. Es tut meinem ziemlich labilen Selbstbewußtsein ungemein wol [!].« Es gibt: eine schwierige

»Gespenstisch an den Girls ist, daß sie auch Gesichter haben. Das menschliche Antlitz als Zugabe, als eigentlich sinnloser Annex von Büste, Bauch und Beinen … das ist ein wenig unheimlich. Darum lächeln tüchtige Girls auch ohne Unterlaß, um, den empfindsamen Zuschauer tröstend, anzudeuten, daß ihre Physiognomien sich über die Nebenrolle, die ihnen zugewiesen ist, nicht kränken.«
(*Girls*, 1926, Kleine Schriften 2, 250)

oben: Die Tiller-Girls in der Revue *Wann und Wo* von Haller, Rideamus und Wolff, Musik von Walter Kollo. Berlin, Theater im Admiralspalast, 2. September 1927.

unten: Die Jackson-Girls, 1927.
Foto: Atelier D'Ora-Benda.

Liebe zu einer verheirateten Morphinistin. Dazu eine offizielle Geliebte, die von Tucholsky und wohl auch anderen schwierig gefunden wird. Es gibt: mit dieser die Heirat in Wien, am 23. Oktober 1929; er ist 56 und damit im fast schon nicht mehr besten Alter eines ewigen Junggesellen, sie, frisch geschieden, ist 18 Jahre jünger. Es gibt: Freundschaften, mit Franz Hessel, Kurt Tucholsky, den Pallenbergs, Fritz Molnár und seiner Frau Lili Darvas, Bruno und Lisl Frank, Berthold und Salka Viertel. Es gibt nicht: deren Warum, eine ernste Unterredung, einen fassbaren Alltag hier oder dort, einen Blick in diese oder jene Wohnung, ausführliche Erinnerungen an ihn, nicht einmal mehr Anekdoten. Zu fassen ist er nur in dem, was die Welt, durch seine Augen gesehen, zurückspiegelt; im Räsonnier- und Erfahrungskaleidoskop der Texte: *Kurfürstendamm*, *Fensterplatz*, *Zwei Uhr sechsunddreißig*, *Lotte bei den Löwen*, *Varieté*, *Das Reh*, *Grüne Woche*, *Automobile sehen dich an.*

Und eines gibt es noch, worin wir vielleicht ein bisschen lesen können, schon Anfang der zwanziger Jahre ist es da: Polgars schönes Altersgesicht, in das er in den folgenden dreißig Jahren immer tiefer hineinwachsen wird, wobei es sich gegenüber dem realen Alter längere Zeit frei beweglich zu halten scheint, so dass man den Endfünfziger für jünger halten könnte als den Endvierziger. Es ist mehr das Gesicht des verlässlichen jüdischen Arztes als das, wie er selbst es ironisiert, eines Handelsmannes oder des ebenfalls von Benjamin in Vorschlag gebrachten Bankiers – »aber schon nach dem Bankerott«. Und wie vielleicht nur beim alten Fontane entgeht die Mit- und Nachwelt der Verführung nicht, seine Züge in sein Werk hineinzulesen – um ihn selbst als guten alten Herrn mit hintersinnigem Humor wieder herauslesen zu können, verwechselnd die Höflichkeit seines Tons, der alles Decouvrierende in die unbetonten Satzteile verlegt, mit Versöhnlichkeit.

Schauen wir, wenigstens versuchsweise, den schönen älteren Herrn einmal mit dem bewundernden Blick Franz Molnárs an: Als ob er auch ein grausam-kluger Mann mit gar nicht so viel Herz sein könnte, vor dessen Auge die Dinge sich »fürchten«, weil sie wissen, dass verloren ist, was er anblickt. Einer, der – nun ist es allerdings schon Robert Musil, der spricht – diese Dinge vorbeilässt, um ihnen »eins von hinten« zu versetzen, wodurch sie zerfallen »wie auseinandergenommene Spielzeuge«.

Alfred Polgar 1928. Foto: Edith Barakovich.

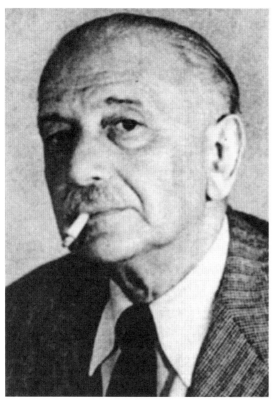 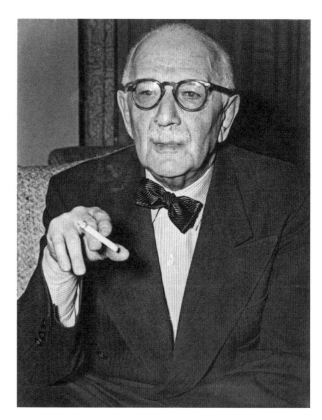

Das süße Land:
»Könnt ich, so führ ich
noch heute nach Zürich!«

Könnt ich, so führ ich noch heute nach Zürich. Gedicht von mir«, schrieb Alfred Polgar am 9. September 1937 in einer selten übermütigen Laune an den Schweizer Schriftsteller Carl Seelig (1894–1962), den man heute nur noch als Freund, Zuhörer und Vormund Robert Walsers kennt. Ein seltsamer Heiliger, dieser Seelig, der Autoren, die er verehrte, in seine Bewunderung verstrickte, als Gegenleistung allerdings Beachtung einforderte. Ein Fan. Biss wer an, war er die treue Seele in Person und setzte, geriet der Schützling in Not oder ins Exil, alle Hebel in Bewegung, um ihm zu helfen. Und half. Vielleicht keinem so sehr wie Alfred Polgar, an den er sich im Blütejahr 1928 zum ersten Mal wandte. Was immer Seelig ihm geschrieben haben mag: Polgar, zu diesem Zeitpunkt ja doch höchst erfolgreich, ließ gegenüber dem Adoranten die Polgarmaske fallen und setzte sein Persönlichstes auf. Ungemein wohlgetan habe seinem »ziemlich labilen Selbstbewusstsein« die »mehr als freundliche Würdigung m. Bücher« und »alles Liebe, das Sie mir privat und öffentlich sagen«.

Es war Polgars Glück, dass er gegenüber diesem Briefschreiber, der, nach allem, was man von ihm und über ihn lesen kann, kaum zu ironischer Verknappung neigte, die »Millesimalwaage der Kritik« (Kurt Tucholsky) nicht zum Einsatz brachte, sondern sich einließ auf Freundschaft: Besuche, »Chokolade-Potpourris« und einen Briefwechsel eben. Denn Seelig rettete ihn. Zwischen dem Frühjahr 1933, als Alfred und Lisl Polgar aus Berlin über Prag nach Wien geflüchtet waren, und dem Herbst 1940, als die beiden sich auf der »Nea Hellas« nach New York einschifften, war er es, der um Schreibaufträge für Polgar in der Schweiz kämpfte, Geldgeber auftrieb, Geld auftrieb, ihn einlud und Treffen im Tessin und am Vierwaldstättersee für ihn ermöglichte: mit »K.«. »K.«, das war Käte Graupe, die sich mit ihrem

Viele Masken hinter liebenswürdigem Antlitz.
Porträts Alfred Polgars um 1920, aus den 30er und aus den 50er Jahren.

»Ich darf gar nicht an den Zürcher See,
an die Kino- und Theaterbesuche mit
Ihnen, an das abendliche Bier zu zweit in
der Kronenhalle denken, ohne Herz- und
Heimweh zu bekommen.«
(Brief an Carl Seelig, Paris, 21. Januar 1939)

Zürich, Rämistraße, Kronenhalle.

Von 1914 bis 1938 wohnte Polgar im Dach-
geschoss des Hauses Stallburggasse 2
(Gebäude links). Aufnahme mit Haken-
kreuzfahne von Fred Hennings, 1940.

Seite 55: Leben im Hotel. Kontaktbogen
einer Porträtserie mit Alfred Polgar
am 30. Oktober 1951 im Hotelzimmer,
aufgenommen von Fritz Eschen.

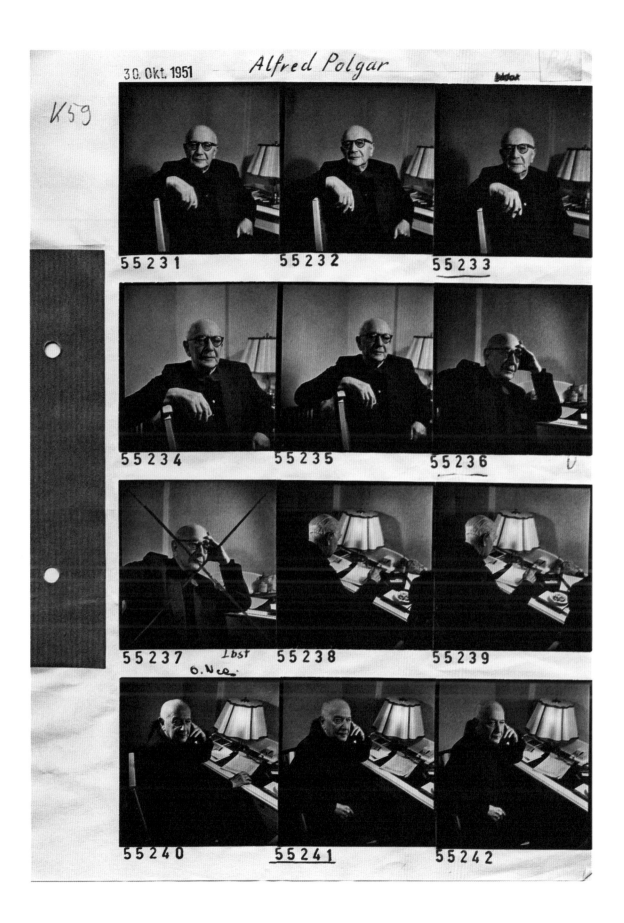

30. Okt. 1951 — *Alfred Polgar*

K59

55231 55232 55233

55234 55235 55236

55237 *Lbst* 55238 55239
O.N ...

55240 55241 55242

54|55

Angestelltenversicherungsanstalt

Postsparkassen-Konto 77.568 Fernsprecher U 46-5-80 Serie **KV.-Nr.** 36.588 alt

Beiblatt: „Versicherungs- u. Beschäftigungsverlauf"

ZUM ÖSTERREICH. - DEUTSCHEN ABKOMMEN

Name des (der) Versicherten: Alfred POLGAR

geb.: _____ erlernter Beruf: SCHRIFTSTELLER

Die Ausfüllung dieses Beiblattes soll das Rentenfeststellungsverfahren beschleunigen und erleichtern. Aus diesem Grunde ist die lückenlose Angabe aller Beschäftigungszeiten (auch Zeiten selbständiger Erwerbstätigkeit), Arbeitslosen- und Krankenzeiten ab Beendigung der Schulausbildung in chronologischer Reihenfolge anzuführen. Der Beruf ist nicht allgemein, z. B. Beamter, Angestellter anzugeben, sondern zu spezifizieren, z. B. technischer Beamter, Buchhalter, Kalkulant usw. Für die angegebenen Versicherungszeiten sind die entsprechenden Beweismittel (z. B. Feststellungsbescheid, Zeugnis, Vers.-Karte, Quittungskarte, Krk.-Bestg. usw.) beizuschließen. Über Versicherungszeiten, die mit dem Feststellungsbescheid über österr. Anwartschaften nachgewiesen sind, sind andere Beweismittel **nicht erforderlich**.

Beschäftigungs- und Ersatzzeiten		beschäftigt als (Beruf) oder nicht beschäftigt wegen (Arbeitslosigkeit Krankheit, Kriegsdienst)	Name des jeweiligen Arbeitgebers (Firma) und genaue Angabe der Betriebsart	Beschäftigungsort (liegt er außerhalb des Gebietes der Republik Österreich, ist dies ausdrücklich anzuführen)
von	bis			
lange vor 1914	1924	Schriftsteller Theaterkritiker Journalist	Sonn- und Montagszeitung	Wien
"	4.II.19	"	Wiener Allgemeine Zeitung	"
2.II.18	11.IV.19	"	Der FRIEDE	"
23.3.19	24.5.19	"	Der Neue Tag	"
25.11.22	25.12.30	"	Der Tag	"
8.12.24	3.3.30	"	Der Morgen	"

F. 228 A-M50 - 25.000 AVA

Bitte wenden!

Polgars Beschäftigungsnachweis für die Angestelltenversicherungsanstalt.

Lisbonne, 10.9.40

Liebster Freund, Sie haben, hoffe ich,
von K. oder gehört, daß wir hier sind.
Es war eine unglaubliche, wilde
Reise auf Tod und Leben, die uns aus
Frankreich heraus, in möglichster
Tempo durch Frankreich Spanien
durch und, in letzter Stunde vor
Ablauf unserer Visa, hierher brachte.
Ich erzähle Ihnen das mündlicher,
so wie die Ermüdung und Erregung,
die in meinen Knochen steckt, einiger-
maßen gewichen ist.

Jetzt sitzen wir also in dem (so
viel wunderbaren) Lissabon und
warten auf ein Schiff, das uns
nach Amerika bringt. In meiner
Herzens innerster Kammer hoffe
ich mit ganzer Hoffnung, dann ich
noch fähig bin, daß Amerika eine
Episode für uns sein und daß
das eine baldige Rückkehr nach
Europa, nach der Schweiz, in

oben: Brief Alfred Polgars an Carl Seelig,
Lissabon, 10. September 1940, S. 1.

unten: Carl Seelig (1894–1962).
Aufnahme von Weihnachten 1945.

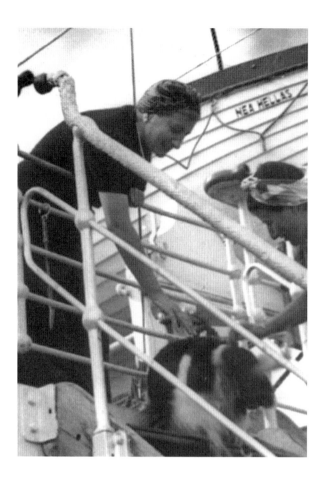

oben: Lisl Polgar an Bord der Nea Hellas,
4. Oktober 1940.

unten: Die Polgars mit dem Ehepaar Berthold
und Elisabeth Viertel und einer Unbekannten
(von rechts nach links).

Seite 59 oben:
Altösterreichisches Ehepaar:
Alfred und Lisl Polgar vor Treppe.

Seite 59 unten: Alfred Polgar mit seiner Ehe-
frau und dem Verleger Lothar Blanvalet im
Berliner Hotel am Zoo, 27. Oktober 1951.

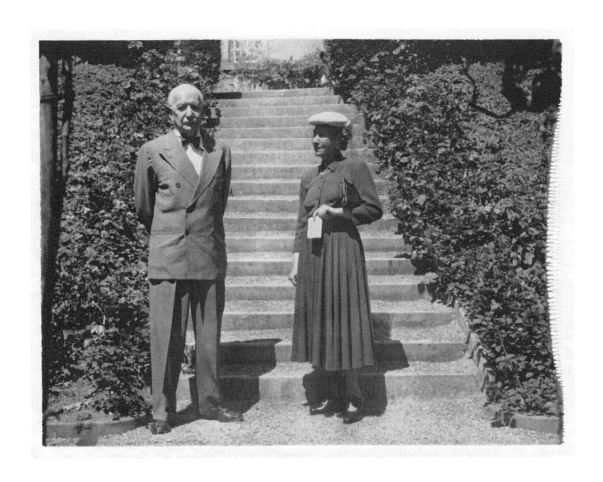

Mann, dem Kunsthändler Paul Graupe, ebenfalls im Exil befand, zuerst in der Schweiz, länger als Polgar, dann in New York, wo sie offenbar größere Distanz zu ihm einlegte und 1945 nach »schrecklicher« Krankheit starb. Klug und schön, eine Frau von »Wärme und Vernunft und Geschmack«, wie Leopold Schwarzschild in seiner Grabrede sagte. Ein Gegenüber, seine Muse vielleicht, anders als die arme Lisl, an der Polgar aus Gründen unverbrüchlich hing, die in dem philiströs besitzanzeigenden Fürwort beschlossen sein könnten: »Meine Lisl«. Lisl hatte, nachdem es die beiden Wohnungen in Wien nicht mehr gab, den Nachteil, zum Greifen nah zu sein, zu nah für einen, der sogar sich selbst mit fünfzig Zigaretten eindämmen musste, um etwas zu Papier zu bringen. »K.« hingegen war zum Greifen fern, so wie »Euer süßes Land«, das gelobte Ländchen mit dem kalten Herzen und den vielen guten Menschen. Polgar schrieb aus Wien, das schon vor dem Anschluss das Recht verwirkt hatte, Heimat zu sein, schrieb aus Paris, der »fremden« und fremd bleibenden Stadt, aus der Normandie, aus Marseille, dann, nach der Flucht über die Pyrenäen, aus Lissabon, schrieb auch noch, wenngleich in geringerer Frequenz und mit geringerer Dringlichkeit, aus den knapp zehn Jahren seines amerikanischen Exils: »Grenzenloses Heimweh«! Schweiz, Schweiz! »Nun sind Sie wohl hoffentlich schon in Zürich. Wie sehr beneide ich Sie darum! Wenn ich mir eine gute Stunde bereiten will, schließe ich die Augen, versetze mich nach Z. […]. Auch das Alltäglichste verklärt sich da zum Beglückenden, das Frühstück im Odeon, der Laden von Oprecht, die kleine Conditorei nach dem Limmatquai, wo ich oft mit Ihnen saß, das Hinterstübchen im ›Peter‹ – Alles wird Märchenkulisse. Ich glaube nicht, daß ein Schweizer mehr Heimweh nach der Schweiz haben kann.« (Paris, 10. Dezember 1939).

Die Schweiz, sie ist das Leitmotiv seiner Briefe an den »lieben« und »liebsten« Freund – das eine. Das andere ist die Klage. Kein Geld, keine Freude, kein Zimmer für sich, kein Sinn, kein Geld, die Stenotypistin zu bezahlen, der Schwester in Wien beizustehen. Kein Geld. Doch gerade hier, wo Polgar aus seinem Herzen keine Mördergrube zu machen scheint, die Karten der nackten Not offenlegt, wird sein Ton gestelzt, unfrei, ja unwahr, fast möchte man sagen: süß. Es scheint, als könne er nur uneigentlich wahrhaftig sein, nur im Schutz seiner Ironien und Spurenverwischungen sich offenbaren. Seine Briefe an Seelig sind bis zum Jahr 1940 Bettelbriefe mit rituellem Vorlauf an Ablenkungsmanövern. Sorgenvoll tuende Erkundigungen, Beschwörungen, niemals eine Beihilfe aus der privaten Schatulle zu nehmen,

verzwungene, weit übers Ziel hinausschießende Lobhudelei für die brav-gescheitelten Rezensionen oder sehr schrecklichen Gedichte dieses harmlosen, nur in seiner Großmut etwas beunruhigenden Menschen. Gern werden sie eingeleitet mit Erpressungsmanövern nach Art der Süchtigen und Suizidanten: »Reden Sie mir doch zu Schluß zu machen. Dann haben auch sie Ihren Frieden«. »Es geht mir hündisch. Und ich mag nicht mehr klagen.« »Und gehen Sie ja nicht wieder, meinethalben, auf die Pirsch nach Geld!« Doch dann heißt es ja zum Glück immer: Könnten Sie vielleicht, hat die Bank einen Fehler gemacht, nur ein einziges Mal noch auf diesem Weg jenes Geld, dafür können Sie mein Honorar hier oder dort. Seelig konnte vieles, nicht aber Polgar eine Aufenthaltsbewilligung verschaffen. Die offizielle Kulturschweiz, verkörpert im mächtigen Literaturchef der *Neuen Zürcher Zeitung*, Eduard Korrodi, dieser zuwideren »Mischung von Schöngeist und Unmensch«, oder im Schweizer Schriftstellerverein (SSV), einem Interessenverband mit währschafter Blutundbodenhaftung, schwärmte nicht für Emigranten, allemal, wenn sie keine Dichter waren, sondern nur Literaten und schließlich Juden. Das Publikationsverbot 1938 konnte unterlaufen werden, aber nach 1939 schrieb Polgar kaum noch für Schweizer Zeitungen, nicht einmal für die antifaschistische *Nation*, in der innerhalb von fünf Jahren fast 250 Glossen und Satiren, kritische »Streiflichter« vom Rand der Zeit erschienen waren, eine »Chronik des Untergangs der Humanität« (Avani Flück), von der bis jetzt nur ein Bruchteil wieder zugänglich gemacht worden ist.

»Ich bin todmüde. Und jeder Morgen holt mich in den Tag wie der Wächter den Gefangenen zu neuer peinlicher Vernehmung«. Gegen diese Grundbefindlichkeit, festgehalten 1935, als es ihm noch halbwegs »gut« ging, schrieb Polgar an. Als er im Pariser Elend war, getrennt nun auch von der Muttersprache, der er so unendlich viele Nuancen und Modulationen hinzugewonnen hatte und nicht zuletzt jene clarté, die ihn im französischen Urlaut kaum angeweht zu haben scheint, hätte die graue Pflicht am Ende nicht mehr gereicht. Da war es womöglich gut, dass ihn der nüchterne Schwärmer, streng wie der Morgen, aufrecht hielt, durch Geld- und Auftragsvermittlung. Und durch das Fordernde einer Anteilnahme, die beschämte, in Rapporte hineintrieb über geleistete Arbeit und Erfolge beim Sparen, in Aggression, Scham über diese und wiederum aus ihr resultierende Anfälle von Unterwürfigkeit – hineintrieb ins Rechten und Vorrechnen, Ventile schaffte und, nicht zuletzt, mit Resonanz auf Geschriebenes

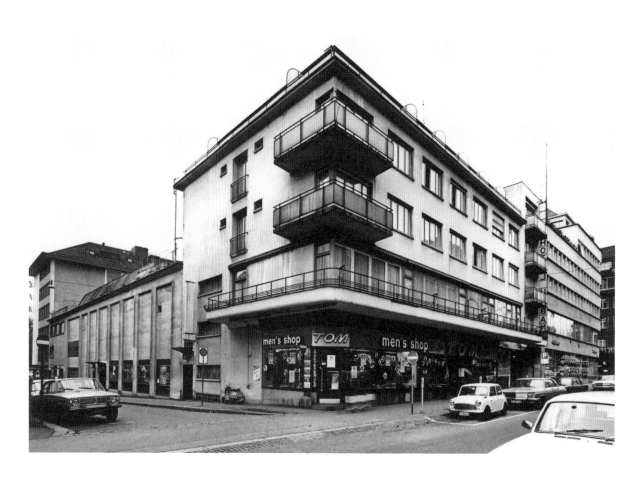

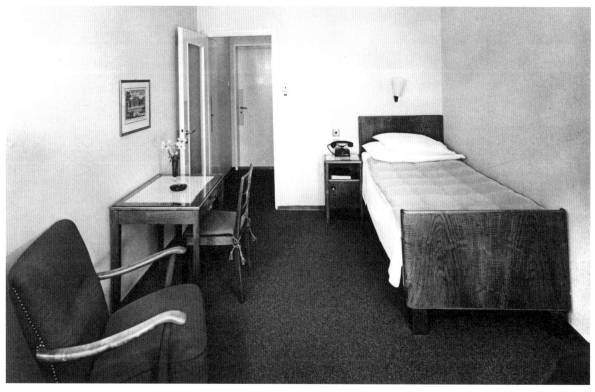

beschenkte. Bis dann etwas Größeres, das Überlebenmüssen bis auf die Knochen, den Doublebind der Dankbarkeit lockerte und die wahre Natur der Beziehung zum Wohltäter ins Licht rückte. Im August 1940 erhielt Polgar, auf der Flucht vor deutschen Truppen in Marseille angekommen, einen Drehbuchvertrag der Metro-Goldwyn-Mayer, dessen Zweck es war, gefährdeten Schriftstellern zu einem Visum zu verhelfen und den Aufbau einer Existenz in den Vereinigten Staaten zu ermöglichen. Mit der wohl größten Aufregung in seinem Leben, der Flucht über die Pyrenäen nach Spanien und weiter nach Portugal, dem Hangen und Bangen in Lissabon, begann Polgars amerikanische Existenz. Carl Seelig war, nicht ganz, aber fast aus der ökonomischen Zuständigkeit entlassen. Schon vor der Überfahrt nach New York, die am 4. Oktober begann und am 13. Oktober endete, vier Tage vor dem 67. Geburtstag Polgars, änderte sich etwas grundlegend. Der Briefton wurde echt. Nicht echt polgarisch – sein Gesicht, einmal nicht gewahrt, konnte er kaum wieder aufsetzen. Es war vielmehr so, als ob mit dem Abschied von allem, was bisher sein Leben gewesen war, auch die Scham in Luft zerstoben wäre. Und mit ihr der falsche Zungenschlag. Sechs Briefe schrieb Polgar zwischen dem 10. September und dem 27. Oktober an Seelig, die davon überströmen, »dass mir zum Heulen ist«. Aber nichts Verklemmtes, Verhaktes, Jammeriges ist mehr in ihrem Jammer. Ja, man glaubt aus ihnen herauszuspüren, dass ihr Verfasser dem »lieben«, »liebsten« Freund gegenüber bis zu diesem Zeitpunkt – Wahrheit gelogen hatte. Echte Zuneigung, Verwunderung, Dankbarkeit redet da, wenn nicht Liebe:

»Niemals kann ich diese Dankesschuld an Sie, lieber, guter, bester Freund abtragen, und zwar die zwei lebhaftesten innigsten Gefühle, die ich aus Europa in eine fremdeste Fremde (vor der ich nur Angst und Hilflosigkeit empfinde) mitnehme, ist die Sehnsucht nach K. und Ihnen. Lassen Sie mich von diesen Empfindungen nur schweigen, es fehlen mir durchaus die Worte, auszudrücken, was in mir vorgeht, wenn ich an Euch denke, und wie sehr alle meine Gedanken und heißesten Wünsche einem nahen Wiedersehen mit der liebsten Frau und dem liebsten Mann gelten. [...] Ich komme nach Amerika als ein Bröckchen von Europa Ausgekotztes. Seien Sie nicht ärgerlich, daß ich in Briefen an Sie mein katzenjämmerliches inneres Elend auskrame. Ich wüßte niemand, vor dem ich's sonst tun könnte, am wenigsten vor m. Frau, die sich in diesen Monaten der Bedrängnis und Angst unendlich tapfer (und einzig auf m. Rettung bedacht) geführt hat, und der ich durch meine Hoffnungslosigkeit und Trauer

oben: Heimat der Heimatlosen: Das 1934 erbaute und 1971 abgetragene Zürcher Hotel Urban in der Stadelhoferstraße 41. Foto von 1970.

»Meine Artikel zeichne ich dort [in der Pariser Zeitung] mit: Urban, in wehmütiger Erinnerung an das Zürcher Hotel, wo ich mich mehr zuhause gefühlt habe als in irgendwelchem Zuhause.«
(Brief an Carl Seelig, Paris, 6. Januar 1939)

Hotel Urban, Einzelzimmer. 1964.

Form FS-192
11-19-51

AMERICAN FOREIGN SERVICE

REPORT OF THE DEATH OF AN AMERICAN CITIZEN

Zürich, Switzerland, May 4, 1955
(Place and date)

Name in full ___ Alfred POLGAR ___ Occupation writer

~~Native~~ or naturalized in New York, NY., on Aug. 8, 1946 ___ Last known address

in the United States 2 East 75th Street, New York, NY.

Date of death April 24 6:40 a.m. 1955 Age 81 years 6 months
(Month) (Day) (Hour) (Minute) (Year) (As nearly as can be ascertained)

Place of death Hotel Urban, Stadelhoferstr. 41, Zürich, Switzerland
(Number and street) or (Hospital or hotel) (City) (Country)

Cause of death as certified by attending physician, Dr. Margrit
(Include authority for statement)

Stellmacher, Zürich: myocardial infarction

Disposition of the remains cremated at Krematorium, Zürich, Switzerland, on
April 27. Funeral ashes buried at cemetery Sihlfeld A, Zürich, Switz.
Urngrave plot No. I 187.

Local law as to disinterring remains ___ -

Disposition of the effects taken over by widow, Elise Polgar

Person or official responsible for custody of effects and accounting therefor ___ same

Informed by telegram:

NAME	ADDRESS	RELATIONSHIP	DATE SENT
--			

Copy of this report sent to:

NAME	ADDRESS	RELATIONSHIP	DATE SENT
Mrs. Elise Polgar, Hotel Urban, Zürich, Switz.		widow	5/4/1955
Mr. Erik George Ell, 77-12 35th Ave, Jackson Heights, N.Y.		step-son	5/4/1955

~~Traveling~~ or residing abroad with relatives ~~or friends~~ as follows:

NAME	ADDRESS	RELATIONSHIP
Mrs. Elise Polgar, Hotel Urban, Zürich, Switz.		widow

Other known relatives (not given above):

NAME	ADDRESS	RELATIONSHIP
--		

This information and data concerning an inventory of the effects, accounts, etc., have been placed under File 234 in the correspondence of this office.

Remarks: passport 579 F3 69982 Zürich Aug. 22, 1952, canceled and returned to Department of State. Death recorded in volume II, page 154, No. 1325, of the Register of Deaths for Zürich, Switzerland, as evidenced by death certificate dated April 28, 1955, issued by the Civil Registrar for Zürich. Naturalization certificate not available.

(Continue on reverse if necessary.)

Item No. 38
Service No. 4213
[SEAL]
No fee prescribed.

Vice Consul of the United States of America.

U. S. GOVERNMENT PRINTING OFFICE 16—10600 3

2180

Alfred Polgars Sterbeurkunde.

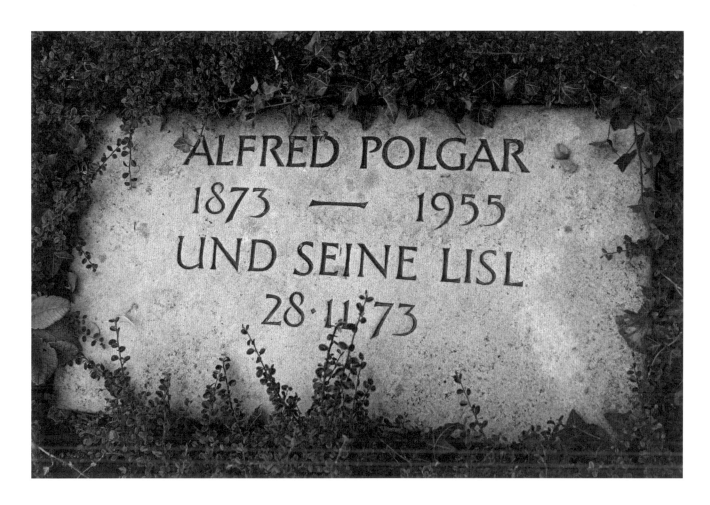

»Im Familienkreis und im Dampfbad hielt
er es nicht länger als zwei Minuten aus,
Regenschirme waren ihm verhaßt, er glaubte,
daß er an nichts glaube, und trug die Haare
rechts gescheitelt. Wir werden sein Anden-
ken stets in Ehren halten.«
(*Nekrologie*, 1926, Kleine Schriften 2, 244)

Das Urnengrab von Lisl und Alfred Polgar auf
dem Zürcher Friedhof Sihlfeld, A 83144.

459

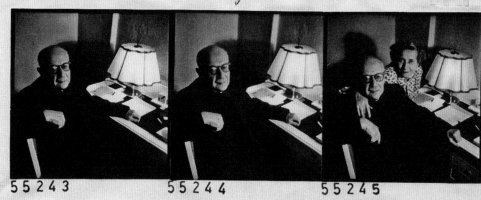

55 2 4 3 55 2 4 4 55 2 4 5

das Leben nicht noch schwerer machen kann als es ohnehin für sie schon ist. […] Sie waren und sind der liebenswerteste Freund, den mir das Schicksal beschieden hat, und die Beziehung zu Ihnen ist die stärkste Linie im Plan meines Daseins geworden. […] Adieu, liebster Freund, Helfer, Führer, Aufrichter, Trost-Bringer«.

Alle Pulse schlagen in dieser Handvoll Briefe, in denen er kunstlos bei sich ist und bei einem andern, dem er treu blieb. Auch wenn es noch Jahre dauerte, bis er ihn brieflich duzte, lieber, liebster Carlo, Charlie, Charles, Carolus, Carolus Maximus titulierte, alle Ironien dem Nichtironiker verträglich dosierend, liebevoll also. In Seelig hatte sich das unbekannte Gute geöffnet, und alles war in ihm gegenwärtig, was Schweiz hieß, eine Projektionsfläche, die dem Distanzmenschen Polgar fern und fremd genug blieb, um selbst vor Ort noch Sehnsucht zu erwecken.

Als amerikanischer Staatsbürger lebte Polgar in den fünf letzten Jahren seines Lebens jeweils für Monate im Zürcher Hotel Urban, Lisl im eigenen Zimmer, so war es gut, die Aufenthalte unterbrochen nur für Lese- oder Theaterreisen ins überfreundliche feindliche Ausland: nach München, Berlin, Wien – nicht zu vergessen: Meister Prattner! – ins Salzkammergut schließlich, um wenigstens zu spielen, was man war, gepflegtes altösterreichisches Küssdiehandpublikum. Am Abend des 23. April 1955, gerade wieder einmal zurück aus München und Berlin, schrieb Polgar in seinem Zimmer über gleich drei Shakespeareabende in Deutschland: »Paul Verhoeven ist Cäsar. Das Gebieterische sitzt ihm nicht recht, aber die lässige Selbstverständlichkeit, mit der er es trägt, hat etwas Gebieterisches.« Der echte Polgarton, gefiltert durch Abertausend Zigaretten. Polgar ist ein alter Mann von 82 Jahren und der Infarkt nicht sein erster. Er kann noch Hilfe holen und stirbt in den Morgenstunden im Hotel. Sein Urnengrab hat er, nicht weit von Seelig, in der geliebten Stadt gefunden, Lisl stieg 1973 dazu. Auf einem Friedhof mit dem Charme eines Exerzierfelds liegt es in garantiert keiner Heimaterde, sachlich, unauffällig, an den Rand zum Brummen der Großstadt geschrieben, ein ganz vortrefflicher Ort für einen Kritiker.

Mit Lisl. Kontaktbogen einer Porträtserie mit Alfred Polgar am 30. Oktober 1951 im Hotelzimmer, aufgenommen von Fritz Eschen.

Zeittafel zu Alfred Polgars
Leben und Werk

1873 Alfred kommt am 17. Oktober als drittes Kind des Klavierlehrers
 Josef Polak, geboren 1828 in Ungvar, damals Königreich Ungarn,
 heute Ukraine, und seiner aus Pest gebürtigen Frau Henriette,
 geborene Steiner (1837–1917) in Wien II, Bezirk Leopoldstadt, Un-
 tere Donaustraße 33, zur Welt. Die Polaks, ungarisch-slowakische
 Juden, sind erst seit 1868 in Wien ansässig. Die Familienneigung
 Polgars war gering, das Verhältnis zu seinem Bruder Carl Leopold,
 der Komponist geworden sein soll und nach Amerika auswander-
 te, von Kindheit an schlecht. Allerdings muss ihm dieser Bruder
 während des Ersten Weltkriegs Geld haben zukommen lassen.
 Polgar seinerseits unterstützte seit Jahren die Schwester Hermine,
 eine Klavierlehrerin, die nach 1938 Wien nicht verließ und im
 Februar 1941 starb. Bis 1891 wechselt die Familie, die in prekären
 finanziellen Verhältnissen lebt, innerhalb der Leopoldstadt viermal
 die Wohnung.
 24. Oktober: Tag der Beschneidung. Zeugen: Sigmund und Philipp
 Polak. Letzterem setzte Polgar in dem kleinen Porträt *Onkel Philipp*
 ein Denkmal.

1879–1883 Volksschule Holzhausergasse.

1884–1888 Leopoldstädter Communal-Real- und Obergymnasium, Kleine
 Sperlgasse. Wiederholung der 4. Klasse.

1889 Handelsschule Karl Porges.

1895 Eintritt in die Redaktion der *Wiener Allgemeinen Zeitung* vor allem
 als Theater- und Opernkritiker. Der Name Polgar, den er fortan
 benutzt, wird erst 1914 offiziell eingetragen. Patient bei Dr. Arthur
 Schnitzler. Unter dem Pseudonym Alfred von der Waz erscheint
 am 2. August in der sozialistischen Zeitschrift *Zukunft* sein erstes
 Feuilleton, die Skizze *Hunger*.

1896 Gehört zum Kreis um Peter Altenberg. Oktober: Einberufung zur k. k. Infanterie. Laut »Unter-Abteilungs-Grundbuchblatt« ist er 1,72 Meter groß, »mindertauglich« und »minderkräftig«.

1897 Mai und Juni: Ausbildung im Sanitätsdienst. Umgang mit Emma Rudolf, seit 1916 Ea von Allesch (1875–1953), die, von Arthur Schnitzler nur abfällig als »Wasserleiche« bezeichnet, von zahlreichen Schriftstellern umschwärmt wird, darunter Peter Altenberg, Franz Blei, Egon Friedell. 1918 geht sie eine langjährige Liaison mit Hermann Broch ein.

1899 Polgar gibt zwar das Café Central als Wohnsitz an, ist aber als »Redacteur der Wiener Allgemeinen Zeitung« im IX. Bezirk (Alsergrund) gemeldet: bis 1901 Universitätsstraße 4, von 1902 bis 1907 Borschkegasse 1.

1902 Mitarbeit beim *Simplizissimus*. Wird – anfangs unter dem Pseudonym L. A. Terne – Burgtheater-Berichterstatter der linksliberalen *Wiener Sonn- und Montagszeitung*.

1903 Karl Kraus zitiert Polgars Kritik über Frank Wedekinds Stück *Erdgeist* zustimmend in der *Fackel*. Polgar lebt bis 1906 immer wieder mit Emma Rudolf und dem englischen Pianisten Henry James Skeene in einer Ménage à trois in der Döblinger Armbrustergasse 3.

1905 Siegfried Jacobsohn, Herausgeber der *Schaubühne*, sucht Polgar im Café Central auf. Am 21. Dezember beginnt Polgar seine langjährige Tätigkeit für diese (ab 1918 *Weltbühne*).

1908 Bei Albert Langen (München) erscheint *Der Quell des Übels – und andere Geschichten*. Zusammenarbeit mit Egon Friedell für das Kabarett »Fledermaus«, in deren Rahmen die berühmte Szene *Goethe im Examen* entsteht.

1909 Bei Rütten & Loening (Frankfurt) erscheint der Novellen- und Skizzenband *Bewegung ist alles*.

1910 Polgars Kritikenserie über die Ibsen-Inszenierungen des Regisseurs Otto Brahm am Berliner Lessingtheater erscheint als *Brahms Ibsen* im Erich Reiß Verlag (Berlin). Bei Hugo Heller (Wien) bringen Polgar und Friedell ein »zensurgerechtes Militärstück, in das jede Offizierstochter ihren Vater ohne Bedenken führen kann« heraus: *Ein Soldatenleben im Frieden*.

1912 Polgars deutsche Fassung von Fritz Molnárs dramatischer Vorstadtlegende *Liliom* wird im Berliner Lessingtheater aufgeführt und begründet den Welterfolg des Stückes. Bei Albert Langen (München) erscheint der Novellenband *Hiob*.

1914 Polgar bezieht eine Mansardenwohnung im I. Bezirk, Stallburggasse 2. In diesem »Bräuner-Hof«, in dem sich heute das berühmte Kaffeehaus befindet, wohnten die Opernsängerin Maria Jeritza und der Bundeskanzler Engelbert Dollfuß mit seiner Familie, außerdem besaß Hugo von Hofmannsthal hier seine Stadtwohnung. Am 23. September wird der bisherige Künstlername Polgar legalisiert.

1915 Am 13. April wird Polgar zum Militär eingezogen, am 1. Mai unter anderem mit Stefan Zweig der »literarischen Gruppe« des Kriegsarchivs Wien zugeteilt, am 20. September zum Feldwebel befördert.

1917 Am 10. April wird er zu seinem »Standeskörper« befohlen, am 1. August als Parlamentsberichterstatter der *Wiener Allgemeinen Zeitung* »auf unbestimmte Zeit« vom Dienst befreit.

1918 Mitarbeit an der kurzlebigen pazifistischen Zeitschrift *Der Friede* (1918/19), redaktionelle Verantwortung für den literarischen Teil.

1919 Bei Gurlitt (Berlin) erscheint *Kleine Zeit* mit sozialkritischen und pazifistischen Texten, die überwiegend in der *Schaubühne* (ab 1918 *Weltbühne*) und im *Prager Tagblatt* publiziert waren. Polgar verlässt die Redaktion der *Wiener Allgemeinen Zeitung* und leitet den Literaturteil der Tageszeitung *Der neue Tag*, an der sein junger Bewunderer Joseph Roth mitarbeitet.

1920 Beginn der Mitarbeit am neugegründeten *Tage-Buch*, das Polgars Freund Stefan Großmann – ab 1922 zusammen mit Leopold Schwarzschild – herausgibt.

1921 Polgars Monographie *Max Pallenberg* erscheint im Erich Reiß
 Verlag und er schließt die Edition von Peter Altenbergs Nachlass
 ab. Am 29. Januar kommt das *Böse Buben Journal* heraus, eine von
 ihm und Friedell verfasste Zeitungsparodie. Es folgen 1922 die
 Böse Buben Presse, 1923 die *Böse Buben Reichspost*, 1924 *Die Böse
 Buben Stunde* und 1925 *Die Aufrichtige Zeitung der Bösen Buben*.

1922 Bei Kammerer (Dresden) erscheint der Skizzenband *Gestern und
 heute*. Polgar wird Theaterkritiker der liberalen Wiener Tages-
 zeitung *Tag* und schreibt für das Montagsblatt *Der Morgen*. Am
 1. August wird der schon 1912 von Polgar und Armin Friedmann
 verfasste Einakter *Talmas Tod* an den Berliner Kammerspielen
 uraufgeführt. Das Bühnenbild stammt von John Heartfield.

1923 Polgar bearbeitet für Max Reinhardt und die Salzburger Festspiele
 Karl Vollmoellers *Turandot*.

1925 Polgar lebt bis 1933 überwiegend in Berlin. Mitarbeit beim *Berliner
 Tageblatt*. Am 17. Oktober feiert die Presse seinen vermeintlichen
 50. Geburtstag.

1926 *An den Rand geschrieben, Orchester von oben* und die ersten drei
 Bände der gesammelten Theaterkritiken *Ja und Nein* (*Kritisches
 Lesebuch, Stücke und Spieler, Noch allerlei Theater*) erscheinen
 bei Rowohlt. Im Sommer verfassen Polgar und Kurt Tucholsky
 im Auftrag von Max Reinhardt eine Revue für Fritzi Massary
 und Max Pallenberg. Die Autoren wohnen in dieser Zeit bei dem
 Künstlerpaar, Polgar in Begleitung von Lisl Loewy, seiner späteren
 Frau. In der *Literarischen Welt* erscheint Robert Musils *Interview
 mit Alfred Polgar*.

1927 Neben dem vierten und letzten Band – *Stichproben* – von *Ja und
 Nein* erscheint die Prosasammlung *Ich bin Zeuge* (Rowohlt). Am
 20. April wird in der *Arbeiterzeitung* eine *Kundgebung des geistigen
 Wien* zugunsten der Sozialdemokratie veröffentlicht, die unter
 anderem von Sigmund Freud, Alfred Adler, Robert Musil, Hans
 Kelsen, Egon Wellesz, Franz Werfel und Polgar unterschrieben ist.

1928 *Schwarz auf Weiß*, darin eine Auswahl mit Antikriegstexten unter
 dem Titel *Das Gedächtnis zu stärken*, erscheint bei Rowohlt.

1929 *Hinterland* mit pazifistischen Texten, unter anderem aus *Kleine Zeit* (1919), erscheint bei Rowohlt. Walter Benjamin empfiehlt die beiden Bände des »deutschen Meisters der kleinen Form« mit Nachdruck in der *Literarischen Welt*. Am 23. Oktober Heirat mit Elise (Lisl) Loewy, geborene Müller (20.3.1891–28.11.1973) in Wien. Wahl in den Vorstand des »Schutzverbands deutscher Schriftsteller in Österreich«.

1930 Zusammen mit Franz Theodor Czokor Dramatisierung von Valentin Katajews Roman *Die Defraudanten*. Bei Rowohlt erscheinen *Bei dieser Gelegenheit* und ein Auswahlband *Aus neun Bänden erzählender und kritischer Schriften*.

1931 Uraufführung der *Defraudanten* an der Berliner Volksbühne; unter dem Titel *Der brave Sünder* entsteht eine Filmfassung, Regie Alfred Kortner, Hauptrollen Max Pallenberg und Heinz Rühmann. Beteiligt sich an einer Solidaritätsaktion gegen den Ausschluss der Linksopposition aus dem »Schutzverband deutscher Schriftsteller« neben Leonhard Frank, George Grosz, Erich Kästner, Ernst Toller, Walter Mehring und anderen.

1933 *Ansichten* erscheint als letzter Rowohlt-Band vor 1933. Anfang März, wenige Tage nach dem Reichstagsbrand, verlassen die Polgars auf dringliche Einladung Berthold Viertels Berlin in Richtung Prag. Auch seine Bücher werden am 10. Mai 1933 verbrannt. Der Publikationsradius engt sich ein.

1934 Polgar beginnt mit der Arbeit an einem *Homer*-Roman, der über die ganze Exilzeit Thema ist. Die Anfangskapitel gehen 1940 auf der Flucht verloren, tauchen später wieder auf; insgesamt existieren fünf kurze Kapitel auf zwölf Druckseiten, abgedruckt erstmals 1951 in *Begegnung im Zwielicht*.

1935 Der Hamsun-Film *Victoria* mit Luise Ullrich und Mathias Wiemann wird in Deutschland aufgeführt. Die Drehbuchautoren Friedrich Kohner und Alfred Polgar sind nicht genannt. Bei Allert de Lange (Amsterdam) erscheint *In der Zwischenzeit*. Zu seinem »60.« Geburtstag am 16. Oktober veröffentlicht die Basler *National-Zeitung* einen *Dank an Alfred Polgar* mit Beiträgen von Thomas und Heinrich Mann, Joseph Roth, Carl Seelig, Albert Bassermann, Leo Slezak und Paula Wessely.

1935 Beginn der regelmäßigen Mitarbeit an der antifaschistischen Wochenschrift *Die Nation*. Polgar hat eine eigene Rubrik: »Streiflichter«. Bis 1940 werden hier annähernd 240 Beiträge von ihm erscheinen.

1937 Im Humanitas-Verlag (Zürich) erscheint *Sekundenzeiger*. Im Herbst Verhandlungen mit Marlene Dietrich über eine Biographie, die Polgar bis zum Frühjahr 1938 verfasst, eine von offenbar beiden Seiten ungeliebte Brotarbeit. Das 70 Seiten umfassende Manuskript ist bis heute unveröffentlicht.

1938 *Handbuch des Kritikers* erscheint bei Oprecht (Zürich). Beim »Anschluss« Österreichs am 11. März ist Polgar in Zürich, Lisl kommt nach. Die Schweiz verweigert die Aufenthaltsbewilligung. Ab April lebt das Ehepaar in Paris.

1939 11. Mai: Aberkennung der deutschen Staatsbürgerschaft.

1940 Mitte Juni: Flucht vor den deutschen Truppen. Manuskripte und Bücher bleiben in der Wohnung am Bois de Boulogne zurück; das begonnene Manuskript des *Homer*-Romans wird nach Kriegsende in Zürich wieder aufgefunden.
Juli bis August: Die Polgars sitzen mit zahllosen Flüchtlingen in Montauban fest. Flucht über die Pyrenäen. Um den 10. September Ankunft in Lissabon. 4. Oktober: Einschiffung auf der »Nea Hellas«, an Bord Heinrich und Golo Mann und Franz und Alma Werfel. 13. Oktober: Ankunft in New York. Weiterreise nach Hollywood, wo Polgar wie andere Emigranten einen Vertrag als »Drehbuchautor« von der Metro-Goldwyn-Mayer erhalten hat, eine nur wenig mehr als symbolische Arbeit, die zur Unterstützung der Emigranten gedacht ist. Anfang November beginnt Polgar seine Stunden im Studio abzusitzen, zusammen mit Alfred Döblin und Walter Mehring.

1941 Anfang Februar: Herzattacke. Beginn der Mitarbeit an der Zeitschrift *Aufbau* (New York).

1943 Bei Oprecht (Zürich) erscheint der Auswahlband *Geschichten ohne Moral*. Grundsatzprogramm für eine Zeitschrift *Der Friede*, die nach dem Krieg in Österreich erscheinen soll.

1944 Polgar arbeitet neben Friedrich Torberg und Leopold Schwarz-
 schild am Projekt einer deutschen Ausgabe von *Time*; als erste und
 letzte Ausgabe erscheint die Nullnummer 1945.

1945 In seinem dreiundsiebzigsten Lebensjahr wird Polgar Bürger der
 Vereinigten Staaten.

1947 Bei Rowohlt erscheint *Im Vorübergehen*, zusammengestellt aus
 zehn Polgar-Bänden von Heinrich Maria Ledig-Rowohlt.

1948 Bei Querido (Amsterdam) erscheint *Anderseits*.

1949 Im Mai reisen die Polgars zum ersten Mal seit der Emigration
 wieder nach Europa. Über Paris und Zürich geht es nach Wien
 (30. Juni), nach Salzburg und im Oktober nach München. Polgar
 schreibt für den *Aufbau* das *Notizbuch von einer Europa-Reise*.
 Hauptadresse in dieser Zeit ist das Zürcher Hotel Urban, in dem
 die Polgars nach altem Brauch getrennte Zimmer bewohnen.

1950 18. Oktober: Rückfahrt nach New York, fast auf den Tag genau
 zehn Jahre nach der Emigration.

1951 Wieder Europa. Die Stadt Wien verleiht Polgar als erstem Preisträ-
 ger den »Preis der Stadt Wien für Publizistik«, den er nicht persön-
 lich entgegennimmt. Ende Oktober präsentiert er in Berlin seinen
 Band *Begegnung im Zwielicht*, der bei Lothar Blanvalet in München
 erscheint.

1952 Aufenthalt in Zürich und Tirol. Im Dezember Flug nach New York.

1953 Am 30. Januar wieder in Europa. *Standpunkte* erscheint bei
 Rowohlt.

1954 Bei Rowohlt erscheint Polgars erstes Taschenbuch: *Im Lauf der
 Zeit*. Im Mai reisen die Polgars mit der befreundeten Schauspiele-
 rin Lili Darvas nach Rom. Polgar, immer unterwegs zwischen der
 Schweiz, Österreich und Deutschland, besucht Premieren, schreibt
 Theaterkritiken und wird zum literarischen Beirat des Theaters in
 der Josefstadt bestellt.

1955 Am 23. April beendet Alfred Polgar im Zürcher Hotel Urban die Kritik *Drei Theaterabende in Deutschland* für Friedrich Torbergs *FORVM*.
In der Nacht des 24. April erleidet Alfred Polgar im Hotelzimmer einen Infarkt. Er kann den Notarzt noch rufen. Einen zweiten Infarkt überlebt er nicht. Er stirbt um 6.40 Uhr in seinem Hotelzimmer.
4. Mai: Beisetzung der Urne auf dem Zürcher Friedhof Sihlfeld.

1973 Am 28. November stirbt Lisl Polgar im Alter von 82 Jahren und wird im Grab ihres Mannes beigesetzt.

1984 Bei Rowohlt erscheint die sechsbändige, 3088 Dünndruckseiten umfassende Auswahl *Kleine Schriften*, herausgegeben von Marcel Reich-Ranicki und Ulrich Weinzierl.

Auswahlbibliographie

Für den Anfang

Alfred Polgar: *Das große Lesebuch*. Zusammengetragen und mit einem Vorwort von Harry Rowohlt. Verlag Kein & Aber, Zürich 2003. Als Taschenbuch: Rowohlt Taschenbuch Verlag, Reinbek 2004.

Die Referenzausgabe

Alfred Polgar: *Kleine Schriften*. Herausgegeben von Marcel Reich-Ranicki in Zusammenarbeit mit Ulrich Weinzierl. Mit Einleitungen, Editorischen Notizen, Textnachweisen und Zeittafel. Bd. 1: Musterung, Bd. 2: Kreislauf, Bd. 3: Irrlicht, Bd. 4: Literatur, Bd. 5: Theater I, Bd. 6: Theater II. Rowohlt Verlag, Reinbek 1982–1986.

Die Ausgabe enthält sämtliche in diesem Buch zitierten Texte Polgars. Ihre einzelnen Bände sind antiquarisch leicht erhältlich, zum Beispiel über Amazon oder ZVAB (Zentralverzeichnis antiquarischer Bücher). Antiquarisch sind auch praktisch alle von Alfred Polgar zusammengestellten Auswahlbände, je nach Alter und Erhaltungszustand zu recht unterschiedlichen Preisen zu beziehen.

Einzelausgaben

Alfred Polgar: *Handbuch des Kritikers*. Mit einem Nachwort von Marcel Reich-Ranicki. Paul Zsolnay Verlag, Wien 1997.

Alfred Polgar: *Lauter gute Kritiken*. Mit einem Text von Robert Musil. Herausgegeben und mit einem Vorwort versehen von Harry Rowohlt. Verlag Kein & Aber, Zürich 2006.

Alfred Polgar: *Lieber Freund! Lebenszeichen aus der Fremde*. Briefe an William S. Schlamm von 1936 bis 1955. Herausgegeben und

mit einem Vorwort von Erich Thanner. Paul Zsolnay Verlag, Wien/
Hamburg, 1981.

Alfred Polgar: *Taschenspiegel*. Herausgegeben und mit einem
Nachwort »Alfred Polgar im Exil« von Ulrich Weinzierl. Löcker
Verlag, Wien 1979.

Polgar vorgelesen

Alfred Polgar: *Liebe und dennoch*. Ausgewählt und vorgelesen von
Senta Berger. Kein & Aber Records, Zürich 2001.

Benutzte Sekundärliteratur

Walter Benjamin: *Gesammelte Schriften*. Bd. 3, S. 107–113 u.
S. 199–200. Suhrkamp Verlag, Frankfurt/M. 1972.

Avani Flück: *Schreiben gegen Zeitwiderstände. Alfred Polgars Briefe
an Carl Seelig aus dem Exil*. Mit 350 unedierten Originalbriefen
Alfred Polgars an Carl Seelig aus den Jahren 1928 bis 1955.
Lizenziatsarbeit der Philosophischen Fakultät der Universität
Zürich, März 2010. Nicht publiziert.
Avani Flücks Forschungen bilden die Grundlage des abschließen-
den Kapitels: Das süße Land: »Könnt ich, so führ ich noch heute
nach Zürich!«

Robert Musil: *Gesammelte Werke in neun Bänden*. Bd. 8,
S. 1154–1160. Rowohlt Verlag, Reinbek 1978.

Evelyne Polt-Heinzl/Sigurd Paul Scheichl (Hg.): *Der Untertreiber
schlechthin. Studien zu Alfred Polgar*. Mit unbekannten Briefen.
Löcker Verlag, Wien 2007.

Ulrich Weinzierl: *Alfred Polgar. Eine Biografie*. Löcker Verlag,
Wien 1985.

Ulrich Weinzierl: *Alfred Polgar. Poetische Kritik und die Prosa der Ver-
hältnisse*. Ein Vortrag. Wiener Vorlesungen, Picus Verlag, Wien 2007.

Grundlegende wissenschaftliche Arbeiten

Volker Bohn: *Kritische Erzählungen. Zur Prosa Alfred Polgars.*
Dissertation, maschinenschriftlich, 1978.

Ulrich Weinzierl: *Er war Zeuge. Ein Leben zwischen Publizistik und
Literatur.* Dissertation, Löcker Verlag, Wien 1978.

Bildnachweis

S. 8, 34 (u.), 52 (o. l.), 52 (o. r.), 52 (u. r.), 59 (u.): ullstein bild
S. 10: Institut für Zeitungsforschung, Dortmund
S. 12, 18, 50: Deutsches Literaturarchiv Marbach
S. 20, 28 (u.), 30 (l.), 44, 48 (u.), 54 (l.): Österreichische National-
bibliothek, Wien
S. 22, 24 (o.): Sammlung Elisabeth Corino-Albertsen
S. 24 (u. r.), 24 (u. l.), 26, 52 (u. l.), 56, 58 (o., u.), 59 (o.), 64:
Sammlung Ulrich Weinzierl
S. 28 (o.): Rowohlt Archiv
S. 30 (r.), 32 (o., u.), 34 (o. l.), 34 (o. r.), 36, 48 (o./Gabor Hirsch):
Institut für Theaterwissenschaft der Freien Universität Berlin –
Theaterhistorische Sammlungen
S. 40, 41: Schuh-Bertl, München
S. 54 (r./Gloor), 62 (o./BAZ, u./Wolf-Bender): Baugeschichtliches
Archiv Zürich
S. 55, 66: SLUB Dresden / Abt. Deutsche Fotothek / Fritz Eschen
S. 57 (l.): keystone / Robert Walser-Stiftung Zürich
S. 57 (r.): keystone / Robert Walser-Stiftung Zürich / Walter Weibel
S. 65: Andreas Nentwich, privat

Autor und Verlag haben sich redlich bemüht, für alle Abbildungen
die entsprechenden Rechteinhaber zu ermitteln. Falls Rechte-
inhaber übersehen wurden oder nicht ausfindig gemacht werden
konnten, so geschah dies nicht absichtsvoll. Wir bitten in diesem
Fall um entsprechende Nachricht an den Verlag.

Dank

Dank an Avani Flück, Ulrich Weinzierl und Gottfried Müller.
An Klaus Meichsner, Karl Corino, Kevin Nieberle, Regina Müller,
Christine Razum, Dagmar Walach, Henrik Verkerk und Marianne
Rietmann. An Vera Weber, Lizzy Tepel und die anderen Damen
vom Herborner Lesekreis. Dank an die erste Leserin Simone
Fässler und an meinen Lektor Michael Rölcke. Dank an Gabi
Miller und Dieter Stolz, die das Zutrauen hatten.

Impressum

Gestaltungskonzept: *Groothuis, Lohfert, Consorten,
Hamburg | glcons.de*

Layout und Satz: *Angelika Bardou,* DKV
Reproduktionen: *Birgit Gric,* DKV
Lektorat: *Michael Rölcke,* Berlin

Gesetzt aus der *Minion Pro*
Gedruckt auf *Lessebo Design*
Druck und Bindung: *Grafisches Centrum Cuno, Calbe*

Umschlagabbildung: Polgar im Haus seines Freundes Hans Heller,
1944/45. © Sammlung Ulrich Weinzierl

Bibliografische Information der Deutschen Nationalbibliothek
Die Deutsche Nationalbibliothek verzeichnet diese Publikation
in der Deutschen Nationalbibliografie; detaillierte bibliografische
Daten sind im Internet über http://dnb.dnb.de abrufbar.

© 2012 Deutscher Kunstverlag GmbH Berlin München

Deutscher Kunstverlag Berlin München
Paul-Lincke-Ufer 34
D-10999 Berlin
www.deutscherkunstverlag.de

ISBN 978-3-422-07154-4